동양화를 배우다

水墨畵をたしなむ

by 小林東雲

동양화를 배우다

코바야시 토오웅 지음 | 이동민 옮김

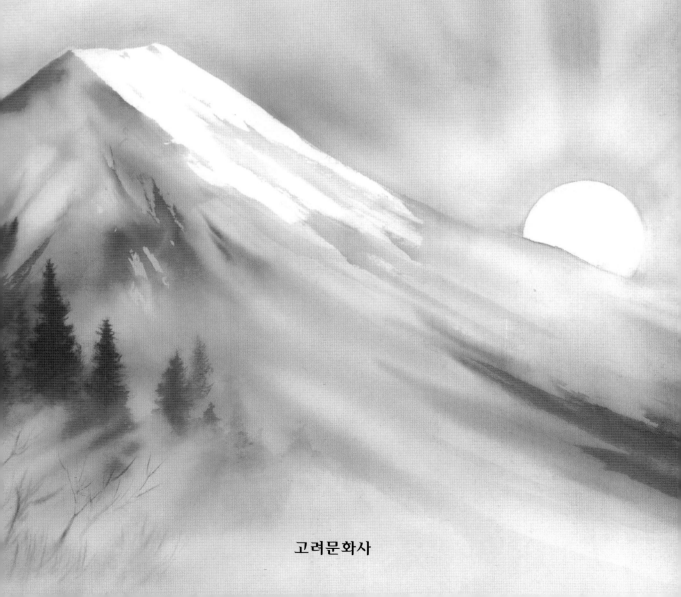

고려문화사

수묵화로의 유혹

단단하고 차가운 벼루에 몸을 갈고 닦으면서 먹은 맑은 물방울을 윤기나는 검정색으로 바꿉니다. 조용히 붓에 먹물을 먹인 후 정성들여 종이 위에 두면, 먹은 새하얀 공간에 퍼지며 우리들에게 깊고 오묘한 세계를 이야기하기 시작합니다.

카마쿠라시대 1192~1333, 일본에서 봉건주의의 기초가 확립된 시기-역주에 중국으로부터 도입된 수묵화는 일본에서 정신적인 발전을 이룩하여 수많은 명작을 현대에 전하고 있습니다. 셋슈우 1420-1506, 중국에 유학하여 산수에 독자적 필법과 구성을 완성, 일본 수묵화에 큰 영향을 줌-역주의 산수장권 山水長券, 1486년경 작품, 셋슈우의 대표작임-역주을 비롯한 수묵화의 명작은 시대를 넘어서 감동을 주고 하세가와 토오하쿠 1539-1610 하세가와 화파의 창시자-역주의 송림도병풍(松林圖屛風)이나 미야모토 무사시 1584-1645, 에도시대의 검술가로 수묵화에도 뛰어났음-역주의 코보쿠메이게키즈(枯木鳴鵙図)에선 깊은 정신 세계를 느낄 수 있습니다. 많은 색채로 흘러넘치는 현대사회에 있어서도 여전히 먹 하나로 이루어진 수묵화가 우리들의 마음을 사로잡는 것은 왜일까요?

색의 기본 3요소는 '명도·색상·채도' 라고 말합니다만 수묵화는 그중에 '명도' 만을 이용해서 표현합니다. 불과 하나의 요소로 유채화나 수채화에 견줄 만한 혹은 더 뛰어나다고도 말할 수 있는 표현이 가능한 것이 수묵화의 매력입니다.

옛부터 일컬어 '먹은 다섯 빛깔을 겸한다' 당나라의 미술사학자인 장언원이 835년경 편찬한 〈역대명화기〉에서 이미 이런 언급을 확인하였음-역주라고 했듯이 먹의 농담과 표현의 변화는 미묘한 멋을 만들어내고, 먹 한 가지 색 안에서 심오한 색채를 연상하게 됩니다. 그러므로 수묵화는 마음에 비추어 색상과 채도를 연상하는 그림─즉, 마음으로 느끼는 회화라고도 말할 수 있겠지요. 색채를 종이라는 '흰색' 과 먹의 '검은색' 으로 바꾸어서 표현하는 수

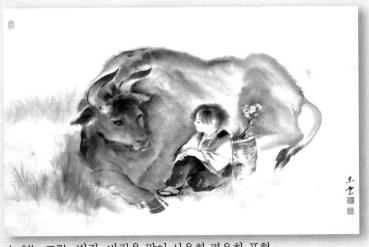

소 치는 그림 번짐, 바림을 많이 사용한 평온한 표현

묵화, 이것은 분명히 본 것을 본 그대로의 색채로 그리는 것보다도 훨씬 어려운 표현입니다. 수묵화는 먹한 가지 색으로 그리지 않으면 안된다는 제약이 있기 때문에 대상의 본질만을 떼어내어 간결하게 그리지 않으면 안됩니다. 이를 위해서는 본 것을 마음이라는 필터로 걸러서 큰 울림을 준 것만을 먹으로 표현할 필요가 있습니다. 처음으로 수묵화에 도전해 보려는 분에게는 이 작업이 조금 어려울 수 있습니다.

이 책은 먹으로 그리는 데 있어서 중요한 기법뿐만이 아니라 수묵 채색화를 많이 예제로 사용하여 즐기면서 조금씩 먹 사용에 익숙해지도록 구성되어 있습니다. 색채를 사용해서 그릴 수 있게 되면 슬슬 먹만으로 그리도록 수준을 높여주십시오. 분명 먹의 매력에 빠지실 겁니다.

한 번 종이 위에 붓을 두면 고쳐 그릴 수 없는 수묵화의 세계. 이것은 밑그림도 없으며 되물릴 수도 없이 시시각각 지나가는 인생의 축소판처럼 여겨집니다. 부드러움이나 슬픔을 느끼게 하는 '번짐'이나 '바림' 효과, 힘찬 느낌이나 발랄한 기운을 가진 '끊김 표현'이나 '산뜻한 표현', 희로애락과도 닮은 이들 효과의 기복(起伏)이 작품의 정취를 깊게 합니다. 이것은 희로애락의 인생을 통해 그 사람의 깊이나 정취가 느껴지는 것과 닮아 있습니다.

다른 색에 물드는 일 없는 확고한 '강함'을 지니면서도 한편으로는 보는 사람의 감정을 모두 받아들여 색채를 느끼게 하는 '부드러움'을 함께 지닌 먹, 그런 오묘한 매력 때문에 시대를 넘어서 수많은 사람들에게 받아들여지고 있는지도 모릅니다.

수묵화에 다가가고 싶은 마음에 이 책을 손에 든 순간부터 당신의 작품 제작은 시작된 것입니다. 자 먹을 갈고 붓을 들어 수묵화의 문을 열어봅시다.

<div align="right">코바야시 토오웅(小林東雲)</div>

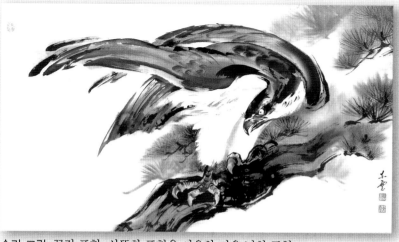

수리 그림 끊김 표현, 산뜻한 표현을 이용한 기운 넘친 표현

■ 차례

제1장 좋은 도구를 선택해서 시작하자

제2장 그리는 방법의 기본을 파악한다

제5장 여행지나 주변의 풍경을 그린다

제6장 보내는 사람의 마음이 담긴 손으로 그린 카드

먹을 선택한다 좋은 먹 하나면 충분하다

먹은 나무나 기름을 태워서 생긴 그을음을 채취해서 아교로 단단하게 한 것이다. 그을음의 입자가 작을수록 품질이 좋고 매끈매끈하다고 말한다.

사용해 보지 않으면 좋고 나쁨을 판단하기 어렵지만 좋은 먹일수록 먹의 입자가 작기 때문에 미세한 금이 들어가 있다. 색소 등을 넣어서 색을 강하게 한 것은 피한다. 먹 본래의 자연스런 색은 질리지 않는다.

먹을 만드는 법

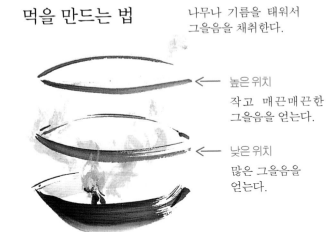

나무나 기름을 태워서 그을음을 채취한다.

← 높은 위치

작고 매끈매끈한 그을음을 얻는다.

← 낮은 위치

많은 그을음을 얻는다.

송연묵(松煙墨)

소나무 그을음으로 만든 먹. 푸른 빛을 띤 검정색으로 청먹이라고도 부른다. 차분하고 청아한 느낌을 갖게 한다.

송연묵의 먹 가는 면에는 광택이 없다.

유연묵(油煙墨)

유채 기름 등의 그을음을 원료로 한 먹으로 갈색 계통의 검정색이다. 따스함, 정겨움, 힘찬 느낌을 준다.

유연묵의 먹 가는 면에는 광택이 있다.

먹의 농담(濃淡)

수묵화를 그리는 데 있어 기본적인 색이다. 하나의 먹으로 농담을 구별하여 사용한다.

❶ 짙은먹

벼루로 간 약간 끈적한 상태의 먹

❷ 엷은먹

물에 먹을 조금 더한 투명감이 있는 담백한 먹

❸ 중간먹

엷은먹에 다시금 먹을 더한 투명감이 남아 있는 먹

벼루를 선택한다 자신에게 맞는 좋은 벼루를 알아보는 방법

벼루의 면은 먹을 모아두는 좁은 홈인 부분 '연지' 와 먹을 가는 면 '연당' 으로 나누어진다. 연당의 표면을 확대해 보면 꺼칠꺼칠하다. 이것을 봉망이라고 부르며 봉망이 작은 것은 먹의 입자가 작고 부드럽게 갈려 깊이 있는 먹을 만드는 것이 가능하다. 또 거친 것은 갈리는 먹의 입자 또한 거칠어지기 때문에 강한 표현에 적합한 먹을 만들 수 있다.

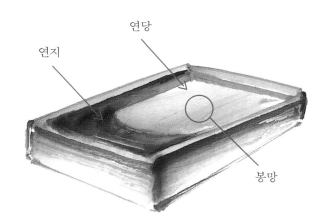

연당

연지

봉망

벼루를 고르는 법

벼루와의 사귐은 수묵화를 그리는 한 계속된다. 자신의 눈으로 직접 고르고 싶은 마음은 당연하다.

① 벼루의 가장자리를 손톱으로 튕겨서 고음이 나올수록 재질이 단단하고 봉망이 감소하는 일이 적다. 기와를 두드리는 듯한 탁한 소리가 나면 인 공석일 가능성도 있다.

② 벼루의 연당 부분에 숨을 내쉬어본 다. 김 서린 상태가 오래 남아 있을 수록 먹의 증발이 적은 좋은 벼루다.

③ 손톱으로 봉망을 세게 긁어서 생긴 손톱자국을 본다. 하얗고 희미하게 흔적이 남는 정도의 것이 사용하기 편하다.

다양한 벼루

벼루에는 종류에 따라 특징이 있다.

❶❷ 단계 벼루(端溪硯) : 가장 좋아하는 일반적인 벼루. 먹이 빨리 갈리고 입자 도 매끈매끈하다.

❸ 흡주 벼루(歙州硯) : 잔물결 같은 벼루 면의 층이 아름답다. 조금 거친 질의 먹이 된다.

❹ 징니(澄泥) 벼루 : 구워서 만든 벼루. 오래 써서 길들이면 매끄러운 벼루면 이 된다.

❺ 녹단계 벼루(綠端溪硯) : 녹색 단계석으로 만들어져 있다.

❻ 일본 벼루(和硯) : 와카타(若田), 아카마(赤間) 등 여러 지역의 벼루가 있다.

❼ 도자기 벼루(陶硯) : 도자기류로서 색다른 즐거움을 주는 벼루이다.

❽ 티탄 세라믹 벼루 : 매끈매끈한 입자를 지녔다.

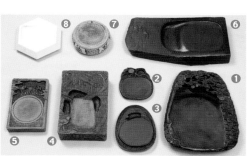

④ 벼루 옆면에 돌로 된 층 이 보이는 벼루라면 연당 에서 연지로 완만하게 기 울어 있는 것이 좋다.

종이를 선택한다 소재에 맞춰 종이를 선택하는 방법

종이에 따라서 가지각색의 느낌을 가지고 있기 때문에 재질의 특징을 알아두면 그리고 싶은 것에 맞추어 종이를 선택할 수 있다. 이 책에서는 수묵화를 그리는 데 있어 가장 일반적인 화선지를 이용해서 설명하고 있지만 익숙해지면 소재에 따라서 다양한 종이를 나누어 사용해 보는 것도 즐거울 것이다.

화선지

화선지는 부드러운 촉감으로 차분하고 부드럽게 번지는 효과를 얻을 수 있다. 붓의 자취를 남기기가 쉽기 때문에 붓의 번짐이나 터치를 살리는 표현에 알맞다.

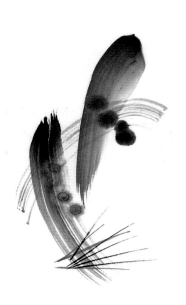

닥나무 종이

닥나무라고 하는 식물을 원료로 한 까칠까칠한 촉감을 지닌 종이로 번질 때 서서히 스며들어 깊이가 있다. 힘차게 휙, 스치고 지나가는 표현에도 좋다.

비단

일본화에 쓰이는 비단은 회화용으로 만든 비단으로 촉감이 부드러우며 깨끗한 바림을 표현하기에는 가장 알맞다.

안피지

안피지를 일본에서는 새의 알색과 닮았다고 새알이란 뜻의 이름을 사용한다. 안피*라는 식물이 원료다. 표면은 매끈매끈하고 그다지 번지지 않기 때문에 섬세한 표현에 어울린다.

* 안피 일본 남부지방에서 자람. 한국에서는 산닥나무를 이용함 – 역주

14

붓을 고른다 **털의 성질이나 길이로 나누어 사용한다**

붓에는 털의 재질이나 길이에 따라 다양한 종류가 있고 저마다 장점이 있다.

털의 재질에 의한 차이

갈색털로 된 붓(뻣뻣한 털)

털끝이 갈색인 붓은 일반적으로 뻣뻣한 것이 많다. 예리하고 힘찬 표현에 알맞다.

하얀색 털로 된 붓(부드러운 털)

양이나 토끼 털로 만들어진 하얀 털끝의 붓은 부드럽게 변화해 가는 멋이 있는 표현에 알맞다.

혼합된 털로 된 붓(겸호 兼毫)

가운데 뻣뻣한 털을 사용해서 붓끝의 탄력을 높이고 주위에 부드러운 털을 두어서 부드러움을 드러낼 수 있다.

털의 길이와 모양에 따른 차이

① 단단한 붓(짧은붓)

털의 길이 2~3센티미터. 끝만을 담가서(풀어서 먹을 묻힌다는 의미) 사용한다. 자세하게 그릴 때 사용하는 붓이다.

② 중간붓

털의 길이 3~4센티미터. 전부 담가서 조금 두꺼운 선이나 면의 표현에 사용한다.

③ 긴붓

털의 길이 4~6센티미터. 전부 담가서 두꺼운 선이나 면의 표현에 사용한다.

④ 넓적붓

폭 7.5센티미터 정도. 두꺼운 면의 표현에 사용한다.

서예용 붓을 사용해도 괜찮나요?

수묵화는 선종(禪宗)과 함께 중국으로부터 전래되었고, 많은 경문 등 책에 정통한 승려의 취미생활이었다. 옛그림에서 보여지는 힘찬 기운은 서예용 붓에 의한 것이 대부분이다. 그러기에 서예용 붓을 사용해도 상관없다. 초심자는 먹을 잘 먹는 겸호용 붓 '장류(長流)' 등이 무난하다.

짧은붓의 표현 섬세한 표현에 알맞다.

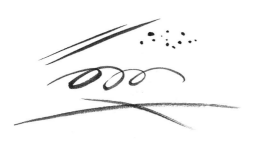

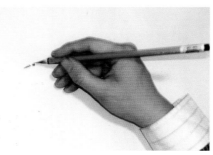

붓을 쥘 때 붓자루의 위치를 조금 아래로 해서 쥐면, 보다 꼼꼼하고 자세한 표현이 가능하다.

예 새의 세밀한 표정 등

중간붓의 표현 색지나 반지 ^{半紙} 붓글씨 연습용 일본 종이-역주 정도의 작품에 가장 자주 이용되는 붓이다.

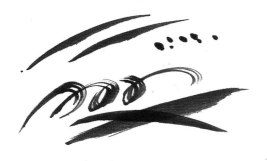

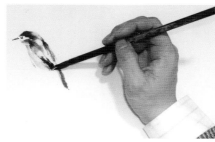

자루를 중앙 조금 아래로 쥐면 붓놀림이 자유로워진다.

예 새의 몸 표현 등

큰붓의 표현 힘차고 자유로운 표현에 적합한 붓이다.

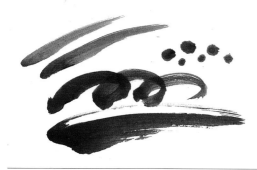

자루를 중앙 조금 위로 쥐면 붓놀림에 힘이 생긴다.

예 나뭇가지 등

넓적붓의 표현 넓은 부분의 면 표현에 알맞다.

붓놀림 방향에 의해서 가지각색의 굵기로 변화한다.

예 멀리 보이는 산 등

준비와 자세

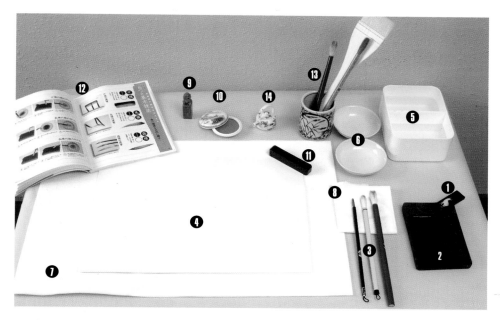

❶ 먹
❷ 벼루
❸ 붓 : 용도에 따라 크고 작은 것을 골라 사용
❹ 종이 : 수묵화를 그리는 화면이 된다.
❺ 붓 물그릇 : 붓을 씻는 통
❻ 작은 접시 : 엷은먹과 중간먹을 넣어두는 그릇
❼ 종이 받침 천 : 먹이 책상 등에 묻는 것을 방지하는 하얀 천

❽ 화장지 : 붓을 다듬거나 먹을 닦는 데 사용
❾ 인장 : 작품에 서명할 때 쓰는 도장
❿ 인주 : 인장을 찍을 때 사용
⓫ 서진 : 종이를 눌러놓는 물건
⓬ 교본 : 수묵화를 그리는 데 있어 본보기용 그림
⓭ 필통 : 크고 작은 다양한 붓을 준비해 두는 통
⓮ 연적 : 벼루에 물을 따르는 도구

바른 자세

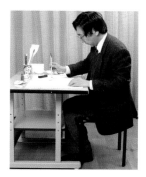

❹ 의자에 앉는다

가장 손쉽게 그릴 수 있는 자세다. 조금 큰 종이에 그릴 때에는 때때로 서서 종이와 눈 사이에 거리를 두고서 전체적인 상을 잡도록 한다.

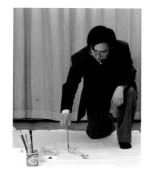

❺ 바닥에 종이를 두고 그린다

종이와 눈 사이에 거리가 떨어져 있기에 전체적인 상을 잡기에 쉬운 자세다. 큰 작품을 그릴 때에 알맞다.

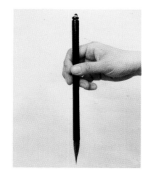

기본적인 붓 쥐는 법

가장 기본적인 붓 쥐는 법은 세 손가락으로 붓을 받치고, 손 안에 부드럽게 달걀을 쥐는 듯한 기분으로 쥐면, 앞뒤 상하좌우로 자유로이 붓을 움직일 수 있다.

점·선·면의 표현 점·선·면으로 마음대로 그린다

점의 표현

붓끝을 살짝 두는 것만으로 그곳에서
수묵화의 세계가 시작된다.

다양한 점 표현

종이 위에 남아 있는 붓의 자취. 먹의 점은
무심하게 번짐과 농담(濃淡)을 만들어 가며
무한의 세계를 펼쳐보인다.

Ⓐ 붓끝으로 그린 점

Ⓑ 붓 옆면으로 그린 점

Ⓒ 붓을 종이에 눌러
서 그린 점

◎ 점만으로 그려보자 다양한 점 표현을 가지고 물총새를 그릴 수 있다.

① 점으로 그리는 법은 종이 위
에 붓끝을 눕히는 것뿐이다.

② Ⓒ의 점을 사용해서 머리
와 날개를 그린다.

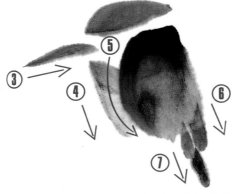

③ Ⓑ의 점을 사용해서 부리,
배, 꼬리를 그린다.

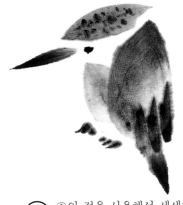

④ Ⓐ의 점을 사용해서 세세한
부분을 추가해 그린다.

선의 표현

선을 그릴 수 있으면 경치나 장면을
표현할 수 있다.

다양한 선 표현

종이 위에 둔 점을 붓의 털을 따라
움직여 보자. 드러나는 선이 수묵화의
즐거움을 가르쳐줄 것이다.

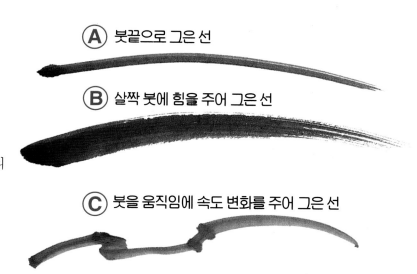

Ⓐ 붓끝으로 그은 선

Ⓑ 살짝 붓에 힘을 주어 그은 선

Ⓒ 붓을 움직임에 속도 변화를 주어 그은 선

◎ 선을 추가해 보자

다양한 선 표현으로 옆페이지의 물총새의 정경(情景)을
펼쳐보자.

선의 붓놀림은 붓의 털을 따라 상하좌우로 그을
뿐이다.

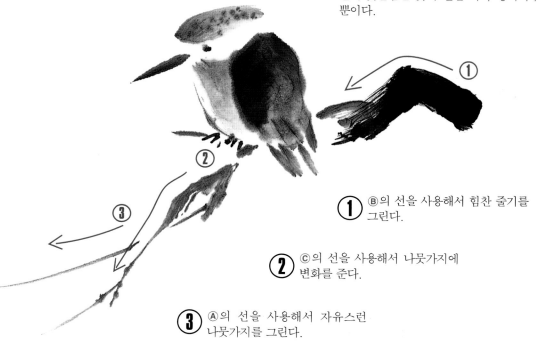

① Ⓑ의 선을 사용해서 힘찬 줄기를
그린다.

② Ⓒ의 선을 사용해서 나뭇가지에
변화를 준다.

③ Ⓐ의 선을 사용해서 자유스런
나뭇가지를 그린다.

면의 표현

면에 퍼지는 먹의 깊이가 상상의 세계를 향한 문을 열어준다.

다양한 면 표현

종이 위에 둔 붓을 붓 옆면을 끌듯이 움직여 본다. 나타나는 면에 먹의 농담이 퍼져가며 깊고 오묘한 세계로 초대해준다.

Ⓐ 매끄럽게 그은 면

Ⓑ 기세 좋게 그은 면

① 면의 붓놀림은 붓의 옆면을 종이에 대고 누르면 끌듯이 움직인다.

Ⓒ 넓적붓을 이용한 면

② 넓적붓을 이용한 면을 그으면 붓놀림의 각도 차이만으로 굵기가 변화한다.

점＋선＋면 점·선·면을 함께 사용하여 그린 물총새

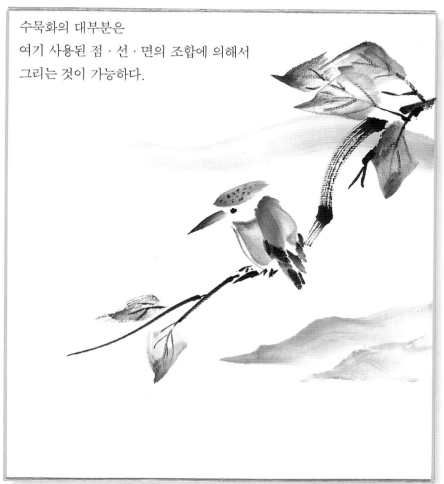

수묵화의 대부분은
여기 사용된 점·선·면의 조합에 의해서
그리는 것이 가능하다.

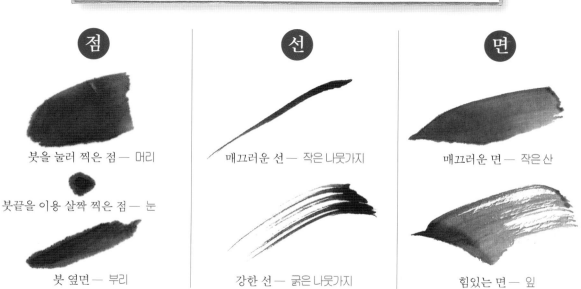

점

붓을 눌러 찍은 점 — 머리

붓끝을 이용 살짝 찍은 점 — 눈

붓 옆면 — 부리

선

매끄러운 선 — 작은 나뭇가지

강한 선 — 굵은 나뭇가지

면

매끄러운 면 — 작은 산

힘있는 면 — 잎

6가지 기본 기법 먹의 농담을 자유로이 구사한다

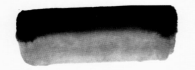

상반부를 짙게 한 붓

한쪽 면을 짙게 그리는 것으로 대상에
입체감이나 공간감을 표현한다.

붓을 눕혀서 쓱, 긋는다.

상반부를 짙게 한 붓 사용법

끝을 짙게 한 붓

앞쪽 끝을 짙게 그리는 것으로 대상에
입체감이나 색의 변화를 표현한다.

붓의 털을 세워서 춤추듯이 단숨에 긋는다.

끝을 짙게 한 붓 사용법

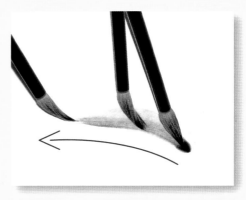

양옆을 짙게 한 붓

양쪽을 짙게 그리는 것으로 대상의 윤곽을
강조한다.

좌우가 짙게 되도록 붓을 앞으로 긋는다.

양옆을 짙게 한 붓 사용법

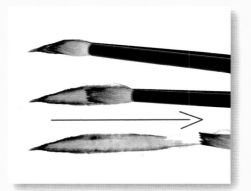

상반부를 짙게 한 붓 만드는 법

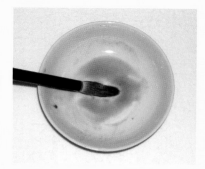

① 붓에 엷은먹을 먹인다.

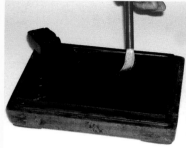

② 붓끝에 듬뿍 짙은먹을 먹인다.

③ 붓으로 작은 접시를 가볍게 두 드리듯이 해서 먹이 잘 배도록 한다.

끝을 짙게 한 붓 만드는 법

① 붓에 엷은먹을 먹인다.

② 그릇 가장자리에 붓끝을 다듬 는다.

③ 붓끝에 가볍게 짙은먹을 묻 힌다.

양옆을 짙게 한 붓 만드는 법

① 붓에 엷은먹을 먹인 후 그릇 가 장자리에 엷은먹을 닦으면서 붓끝을 납작하게 만든다.

② 납작해진 붓의 뾰족한 가장자 리에 짙은먹을 가볍게 묻힌다.

③ 다른 쪽의 뾰족한 가장자리에 도 짙은먹을 묻힌다.

촉뿌리쪽을 짙게 한 붓

붓촉뿌리(필근 筆根)쪽을 진하게 그리는 것으로
겹쳐 있는 꽃잎이나 위와 아래의 색조 차이를
효과적으로 표현한다.

촉뿌리쪽을 짙게 한 붓 사용법

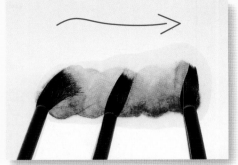

붓끝의 물의 양에 주의하며 붓의 옆면을 질질
끌듯이 붓을 움직인다.

가운데를 짙게 한 붓

가운데에 하나의 줄기 같은 선을 넣는 것으로
잎맥(葉脈)이나 대상물의 색의 변화를 농담으로
표현하는 방법이다.

가운데를 짙게 한 붓 사용법

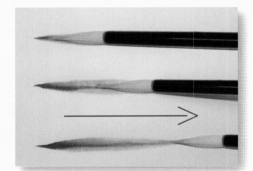

먹을 묻힌 부분이 종이에 닿도록 하여 거침없
이 당기는 느낌으로 붓을 움직인다.

흩붓(파필 破筆)

모인 붓끝을 펴서 한 번 그을 때 동시에 여러
선이 생기도록 할 수 있다.

흩붓의 사용법

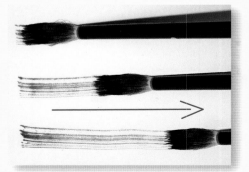

붓끝을 내리누르지 않도록 털끝으로 가볍게
붓을 움직인다.

촉뿌리쪽을 짙게 한 붓 만드는 법

① 붓 전체에 짙은먹을 먹인다.

② 화장지 등으로 붓끝의 먹을 닦아낸다.

③ 붓 씻는 물로 붓끝만 물을 먹인다.

가운데를 짙게 한 붓 만드는 법

① 붓 전체에 엷은먹을 먹인다.

② 그릇 가장자리에 엷은먹을 닦으면서 털을 납작하게 만든다.

③ 붓 옆면의 뾰족한 부분에 짙은 먹을 묻힌다.

흩붓용 붓 만드는 법

① 붓에 먹을 묻힌다.

② 그릇 바닥에 붓을 가볍게 누르면서 자루를 손끝으로 굴리듯이 회전시킨다.

③ 붓에 먹을 먹여서 작은 접시의 가장자리에서 나머지 먹을 닦아낸다.

먹의 4가지 변화

마음의 변화에 희로애락이 있듯이, 먹에도 '산뜻한 표현' '끊김 표현' '번짐' '바림'이라고 하는 4가지 변화가 있다. 이들의 조합에 의해서 다양한 감정의 변화를 작품에 담는 것이 가능하다.

산뜻한 표현 끊김이 없는 붓의 힘찬 기운이 담긴 먹의 자취

마음이 발랄해지는 듯한 상쾌한 먹의 인상.
정신이 번쩍 들게 하는 듯한 수묵화를
그리고 싶을 때에는 '산뜻한
표현'의 효과를 강조한다.

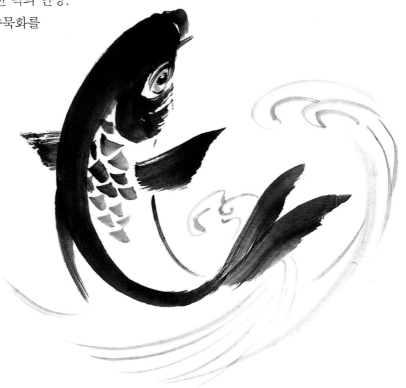

산뜻한 느낌을 주는 다양한 표현

거침없는 산뜻한 표현
붓끝으로 거침없이 붓을 움직인다.

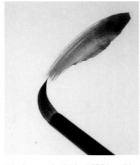

필세(筆勢)가 담긴 산뜻한 표현
기세 좋게 붓을 움직인다.

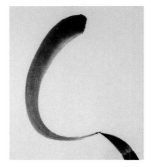

길고 자유로운 산뜻한 표현
단숨에 자유롭게 붓을 움직인다.

끊김 표현 먹의 검정색과 종이의 하얀색이 뒤얽힌 변화가 있는 먹의 자취

약동감 있는 먹의 인상.
정제된 쓸쓸함과 한적함을
느끼게 하는 깊은 먹의 경지(境地).
그런 깊이 있는 수묵화를 그리고
싶을 때에는 '끊김 표현'
효과를 강조한다.

다양한 끊김 표현

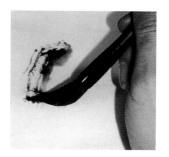

먹이 적은 끊김 표현

붓끝의 먹을 화장지로 닦고
먹이 적은 상태에서 붓을 움
직인다.

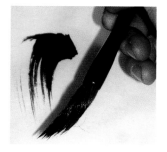

붓놀림이 빠른 끊김 표현

기세 좋게 붓을 움직인다.

변화가 있는 나뭇가지의 끊김 표현

붓털의 흐름과 반대로 종이면
을 박듯이 붓을 사용한다.

번짐 종이에 서서히 번져가는 먹의 자취

깊게 마음속으로 스며 들어오는 듯이 퍼져가는 먹의 인상.
마음에 여유를 주는 부드러운 수묵화를 그리고 싶을 때에는 '번짐' 효과를 강조한다.

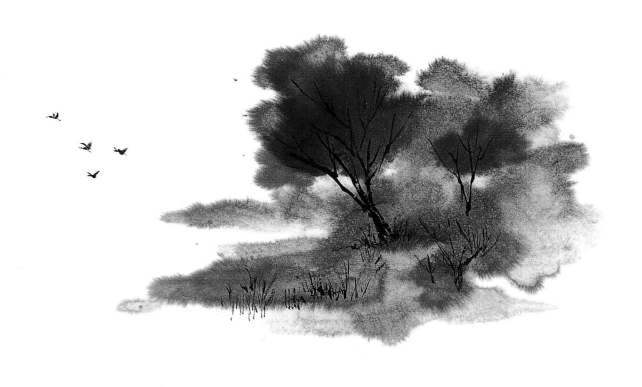

번짐을 이용하여 그리는 법

① 지면을 물로 축축하게 한다.

② 조금 많은 듯한 엷은 먹을 붓에 먹인다.

③ 지면에 먹을 두고서 번지는 것을 기다린다.

28

바림 조금씩 완만하게 사라져가는 듯한 먹의 자취

조용해서 심신이 맑아지는 먹의 인상.

그런 청렴한 수묵화를 그리고 싶을 때에는 '바림' 표현을 강조한다.

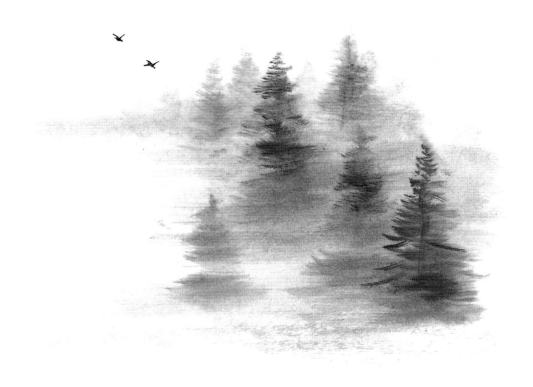

바림 그리는 법

① 지면을 물로 축축하게 한다.

② 붓끝에 엷은먹을 찍어서 조금 붓끝을 펴고 먹을 지면에 녹이듯이 스며들게 한다.

③ 전체적인 조화를 생각하며 천천히 먹을 짙게 한다.

배치를 생각해서 그려보자

두 가지 이상의 소재를 그릴 때에는 각각의 배치가 매우 중요하다. 작은 물고기나 울창한 숲을 이용해서 배치에 관해 생각해 보자.

변의 길이가 다른 삼각형이 자연스런 배치

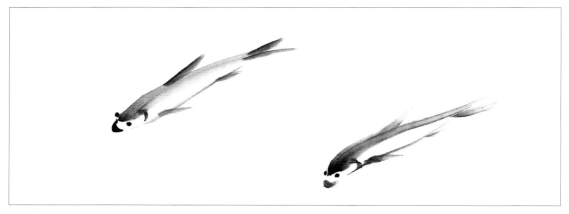

(**Q** 작은 물고기 두 마리에, 한 마리를 추가해서
세 마리를 그릴 때에는 추가하는 물고기를 어디에 두면 좋을까?)

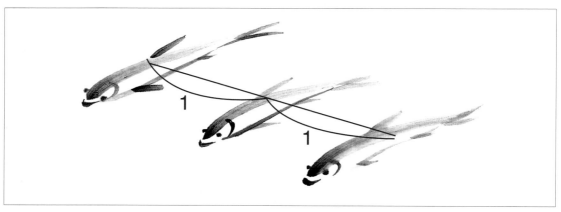

△ 이처럼 좌우 같은 거리의 장소에 배치하면
살아 있는 작은 물고기로서의 생명력이 느껴지지 않게 된다.

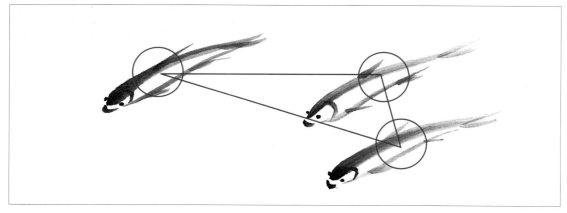

◎ 어느 쪽이든 한쪽 물고기에 조금 가깝게 그리면 자연스런 움직임을 느낄 수 있게 된다.
이처럼 대상을 부등변 삼각형이 되도록 배치하면 안정감과 함께 생동감을 느낄 수 있는 구도가 된다.

주(主)·종(從)·협(脇)은 입체감 있는 배치

(Q 삼나무 여러 그루를 일정한 거리를 두고 나열하는 경우**)** 어떻게 배치하면 효과적일까?

△ 이처럼 나란히 배치하면 인공적으로 느껴지며 거리감이나 공간감이 전해지지 않는다.

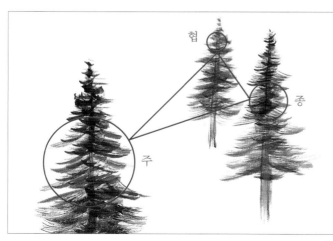

주(중심이 되는 것)·종(중심에 딸린 것)·협 (주·종 사이에 있는 것)의 부등변 삼각형은 자연스런 배치에 망설여질 때 좋은 기준이 된다.

◎ 나무들을 앞 페이지의 부등변 삼각형으로 배치하는 것뿐만 아니라 각각의 크기나 강약의 정도를 바꾸는 것으로 공간감이나 입체감이 생겨난다.

사군자를 그린다

사군자는 매(梅)·난(蘭)·국(菊)·죽(竹) 네 가지를 가리키는 말이다. 옛날 중국 사람들은 매·난·국·죽 각각이 지닌 분위기를 뛰어난 군자의 인덕에 빗대어, 네 종류의 군자를 그려서 자신도 이와 같은 마음으로 있고 싶다는 바람을 표현했다.

사군자를 그리는 법에는 기본적인 붓 사용이 응축되어 있어서 이것들을 배우는 것으로 수묵화의 기초 그림법을 터득할 수 있다.

대나무 부드럽고 생기 있는 표현

대나무는 지조와 절개를 소중히 여기는 청렴한 모습으로, 눈보라에도 굴하지 않고 마주한다.
계절에 상관없이 푸르디푸른 그 모습엔 변화가 없다.

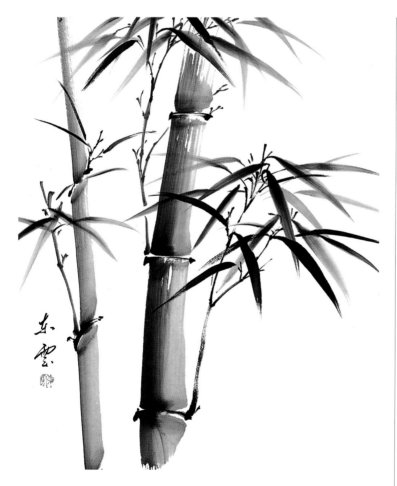

대나무를 그리는 순서

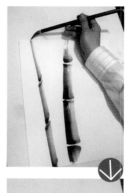

완성도를 머릿속으로 그려보면서 먼저 줄기를 그린다.

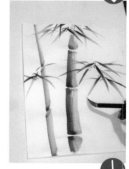

엷은먹으로 잎을 추가한다. 그런 다음 잎과 줄기 사이에 가지를 그려 연결한다.

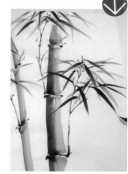

가지를 보완한 후, 마지막으로 작품과 일정한 거리를 두고 보면서, 짙은 잎을 균형 있게 그려넣는다.

원포인트 잎 부분을 통해 가운데를 짙게 한 붓 사용의 연습, 줄기를 통해 상반부를 짙게 한 붓 사용의 연습이 된다. 엷은먹·짙은먹을 균형 있게 사용해서 잎에 원근감을 드러낼 수 있다.

줄기 그리는 법

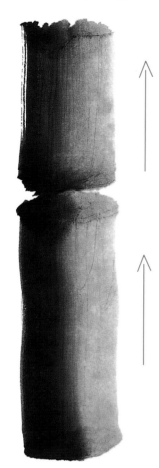

② 마디는 조금 멈춘다.

③ 마디와 마디 사이는 조금 공간을 비워둔다.

① 붓 상반부로 짙게 그리는 법을 사용해서 밑에서 위로 밀어올리듯이 붓을 움직인다.

잎과 가지 그리는 법

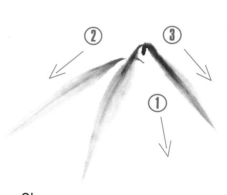

잎

잎이 붙어 있는 부분은 가늘게, 잎 부분을 그려가면서 서서히 붓에 힘을 주어 이륙하듯이 붓을 빼든다.

가지

붓끝으로 그린다. 붓이 잠시 멈춘 부분이 퍼져서 마디가 된다.

잎의 붓놀림

가운데를 짙게 한 붓 사용법의 연습이다. 오른쪽으로 붙어 있는 잎의 붓놀림.

왼쪽으로 붓을 움직이는 경우. 가볍고 재빠른 동작으로 붓을 긋는다.

화면상 앞에 위치한 잎을 그릴 때에는 잎이 붙어 있는 부분을 덮듯이 한 번 돌려서 그려준다.

33

난초 부드럽고 우아한 표현

야생의 난초는 사람 눈에 띄지 않는 깊숙한 골짜기에서 자라며, 그 자태가 아름답고 그윽한 향으로 보는 이의 마음을 맑게 해준다.

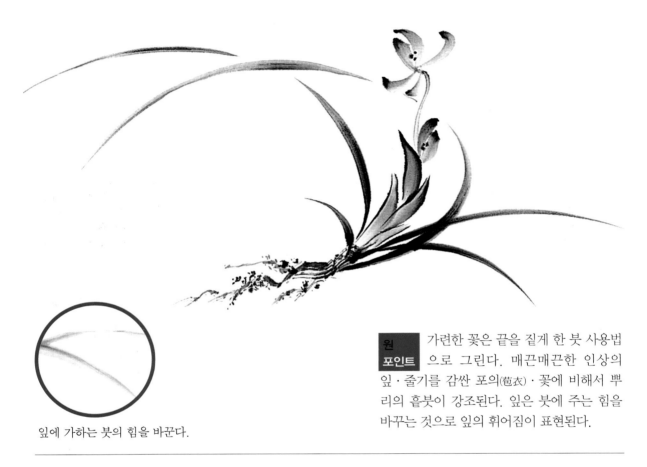

잎에 가하는 붓의 힘을 바꾼다.

원 포인트 가련한 꽃은 끝을 짙게 한 붓 사용법으로 그린다. 매끈매끈한 인상의 잎·줄기를 감싼 포의(苞衣)·꽃에 비해서 뿌리의 흩붓이 강조된다. 잎은 붓에 주는 힘을 바꾸는 것으로 잎의 휘어짐이 표현된다.

난초 그리는 순서

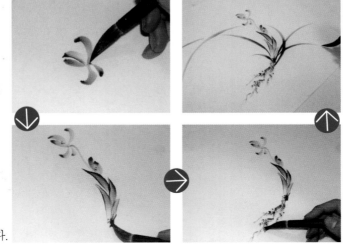

끝을 짙게 한 붓 사용법으로 꽃을 그린다.

전체적인 균형을 생각하며 잎을 추가한다.

꽃봉오리와 포의를 그린다.

흩붓으로 뿌리를 그린다.

꽃 그리는 법

①
꽃잎은 끝을 짙게 한 붓 사용법으로 밖에서 안으로 붓을 움직인다.

②
곁들이 듯이 꽃잎을 추가한다.

③
잎이 가지에 붙어 있는 부분이 모이도록 꽃잎을 그린다.

④
안쪽으로 가면서 잎이 가늘어진다.

⑤
꽃잎은 행운을 바라는 뜻에서 양수인 다섯 잎으로 한다.

⑥

꽃술을 점으로 더한다

꽃술을 세 점으로 그리는 것은 초서 草書, 한자 서체의 하나-역주의 '마음 심(心)'이 세 개의 점 형태로 되어 있는 것에 연유해서 꽃에 마음을 더한다 라는 마음 씀씀이로 일컬어진다.

포의 그리는 법

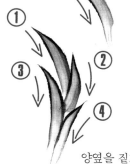

양옆을 짙게 한 붓 사용법으로 위에서 아래로 뜨개질에 문양을 넣듯이 그려넣는다.

잎 그리는 법

가운데를 짙게 한 붓 사용법으로 붓 윗부분을 쥐고 자유롭게 긋는다.

뿌리 그리는 법

붓의 끝을 편 털끝 전체나 모퉁이 털을 적절하게 골라 사용하면서 뿌리끝으로 갈수록 가늘게 그린다.

매화 강한 마음과 맑고 고상한 아름다움

추운 계절, 눈 속에서도 아름다운 꽃을 피워 바라보는 사람들의 마음속에 여유로움을 안겨준다.
혹독함에 지지 않고 의연하게 견디는 모습이 선비와 닮았다고 하여 사군자의 하나로서 그려지고 있다.

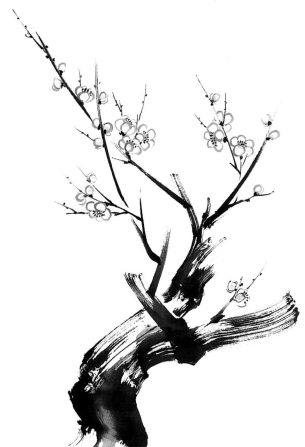

원포인트 꽃의 섬세한 붓 사용과 줄기의 힘있는 붓 움직임, 가지를 표현하는 매끄러운 붓 사용 등의 기법이 포함되어 있다.

매화 그리는 순서

붓 옆면을 이용해서 힘차게 붓을 사용하여 줄기의 뻗은 모양을 그린다.

붓끝으로 매끄러운 가지 모양을 그린다.

꽃을 그려넣는다.

꽃 그리는 법

다양한 표정의 꽃을 배합하여 그리면 생기 넘치는 매화가 나타난다.

흰매화

꽃잎은 엷은먹으로 온후한 특징을 표현한다.

꽃술은 짙은먹을 사용해서 분명하게 그려넣는다.

붉은 매화

꽃잎을 빨간 점으로 표현하면 붉은 매화가 그려진다.

꽃술은 진하고 분명하게 그린다.

다양한 표정

살짝 기울임

정면을 보게 그림

살짝 기울임

정면을 보게 그림

뒤에서 그림

약간 위를 향한 상태

뒤에서 그림

약간 위를 향한 상태

줄기와 가지 그리는 법

줄기는 붓의 옆면으로 몹시 거칠게 그린다. 가지는 붓끝을 사용하여 거침없는 붓놀림으로 그려넣는다.

서로 엇갈리는 점은 안쪽에 있는 가지를 중간에서 끊어줌으로써 가지가 겹치는 것이 명확하게 된다.

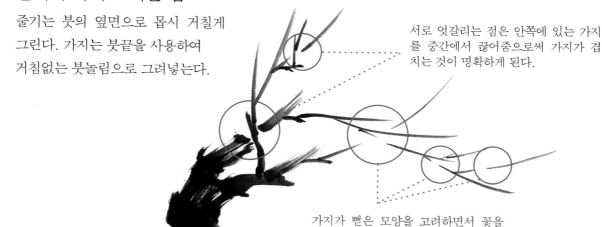

가지가 뻗은 모양을 고려하면서 꽃을 넣을 부분을 비워두고 그린다.

국화 해맑은 향을 가진 고상한 인격의 상징

늦가을 모든 꽃들이 말라버린 가운데서도 아름답게 피기를 계속해서 그 꽃이 시들 때까지, 줄기와 잎은 변함없이 처음의 모습 그대로이다. 그런 고고한 모습이 군자의 상징으로 여겨지고 있다.

원 포인트 후물(厚物), 관물(管物), 중국(中菊), 소국(小菊) 등 다양한 품종이 있다. 줄기 · 잎 이외에는 같은 꽃이라고 생각할 수 없을 정도로 그리는 방법이 다르다.

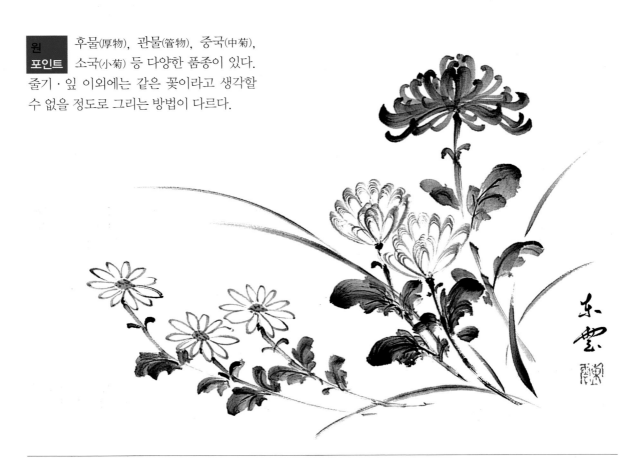

국화 그리는 순서

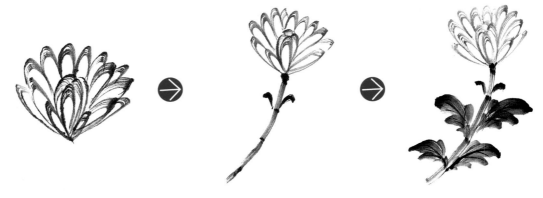

엷은먹에 짙은먹을 조금 묻힌 붓으로 꽃 부분을 그린다.

자유롭게 줄기를 그리고 작은 두 잎을 그려넣는다.

잎을 추가한다. 잎은 복잡한 모양을 하고 있지만, 어디까지나 보조적 역할이다.

꽃 그리는 법

중국(中菊)

① 조금 모인 붓끝을 펴서 중심으로 홑붓의 두터운 부분이 모이도록 그린다.

② 꽃잎을 감싸듯이 그려넣는다.

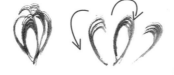

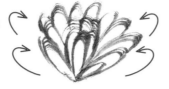

관물(管物)

① 꽃 중심부는 붓을 빙글 둥글게 모으듯이 사용한다.

② 주위의 꽃잎은 S자를 그리듯이 둥글게 위로 올려 그린다.

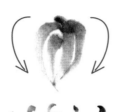

소국(小菊)

① 중간먹의 번짐에 짙은먹을 끝에 묻힌 붓으로 꽃술 부분을 그린다.

② 다음으로 꽃이 기울어져 보이도록 타원의 꽃잎을 그려넣는다.

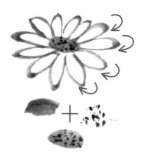

줄기 그리는 법

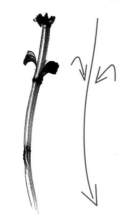

끝을 조금 편 붓으로 그리고, 같은 요령으로 두 잎을 밖에서 안쪽으로 그려넣는다.

잎 그리는 법

① 잎의 중심 부분은 잎끝에서부터 가지에 붙어 있는 부분을 향해서 그린다.

② 그와 같은 것을 몇 번 반복해서 잎의 형태를 만든다.

③ 마르기 전에 짙은먹으로 잎맥을 안에서 밖을 향하게 그려넣는다.

여러 국화를 한데 모아 그린다

여러 종류의 국화를 그릴 때에는 크기와 수의 균형이 중요하다. 큰 것은 적게, 작은 것은 많이 그려서 조화를 이룬다.

중국을 그린다.

꽃송이가 큰 국화를 첨가한다.

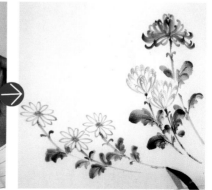

소국으로 조화로운 그림이 되도록 한다.

소나무 추위를 두려워하지 않는 세한삼우의 하나

사군자의 대나무·매화에 소나무를 포함한 송죽매라는 제재는 오랜 옛날부터 행운을 가져오는 사물로 여겨져 왔다. 중국에서는 이 세 종류를, 추위를 두려워하지 않는 겨울의 친구로서 '세한삼우(歲寒三友)'라고 부른다. 한국에서는 고려 또는 조선 초기 작품으로 추정되는 해애(海崖)의 〈세한삼우도〉가 현재 남아 있는 제일 오래된 작품임─역주

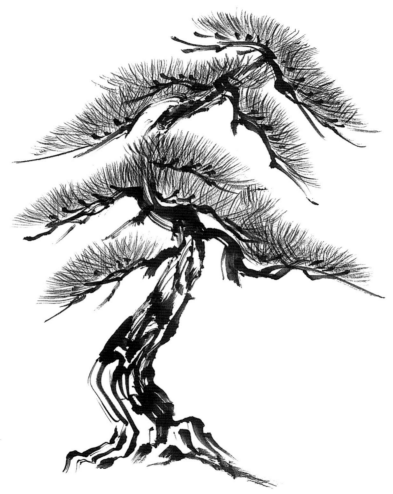

원 포인트 소나무를 그림으로써 흩붓 기법을 두 종류 습득할 수 있다.

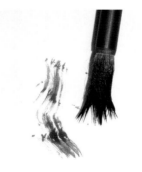

거칠게 벌어진 흩붓의 붓끝과 필적 나무 줄기 부분이 된다.

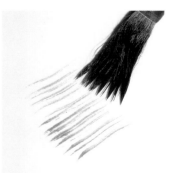

가늘게 벌어진 흩붓의 붓끝과 필적 잎 부분이 된다.

소나무 그리는 순서

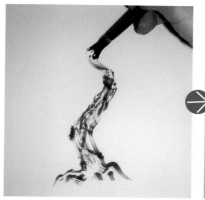 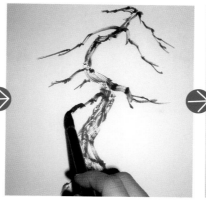 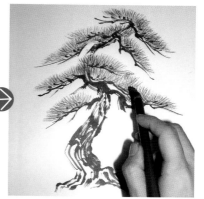

나무 줄기를 아래에서부터 위로 그리며 올라간다.

붓끝을 사용해서 가지가 아래를 향하도록 그려넣는다.

위를 향하게 자란 잎을 위에서 아래로 그려간다.

소나무 잎 그리는 법 잘게 편 붓의 필적

 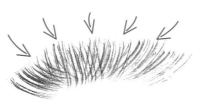 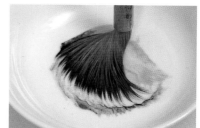

힌 트

① 소나무 잎은 세밀하고 주의 깊게 붓의 털을 편 흩붓으로 그린다.

② 잎은 밑 부분을 묶듯이 모은다.

붓끝을 편 붓을 다시 그릇 바닥에 누르고 좌우로 흔들면 잘게 엉킨 것이 풀린다.

소나무 줄기 그리는 법 거칠게 편 붓의 필적

 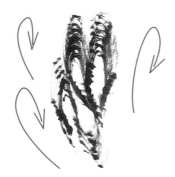

힌 트

① 나무 줄기는 대강 털끝을 편 붓을 사용한다. 붓의 움직임은 아래에서 위로 한다.

② 흩붓을 빙글 회전하듯이 사용하면, 소나무 껍질의 빳빳한 분위기를 표현할 수 있다.

나무 줄기의 세세한 부분이나 가지는 거칠게 붓을 사용한다.

먹의 세계에 색채를 도입한다

먹에 관해서 대략적으로 배웠다면 색을 살펴보는 것도 좋다.
여기에서는 먹과 색채의 관계에 대해서 생각해 본다.

흑백(黑白)에서 색채로

오른쪽의 컬러 표를 모노톤(단일색)으로 바꾼 것이 아래 표이다.

　색이 들어 있는 위의 표를 보면 다양한 색을 인식할 수 있지만 흑백으로 된 표로는 단일색이기 때문에 짙고 옅은 것 외에 차이가 느껴지지 않고 몇 개는 어느 쪽도 같은 것으로 보인다. 이를 통해 수묵으로 그리는 세계는 색을 그대로 흑백으로 바꾸는 것만으로는 표현하기 어렵다는 것을 알 수 있다.

주위 색과의 관계

A색은 B, C 중앙에 있는 색과 같은 것이다. 그러나, B 안에 둔 쪽이 보다 짙게 보이고 C 안에 놓인 것은 옅은 색을 띤다. 이처럼 같은 색이라도 주위와의 관계에 의해서 보이는 것에 변화가 생긴다. 수묵화를 그리는 모노톤 색 사용은 주위와의 관련성이 여실히 드러나는 매우 섬세한 영역이다. 색칠을 할 때에는 먹색를 망가뜨리지 않도록 주의하며 색을 사용해야 한다.

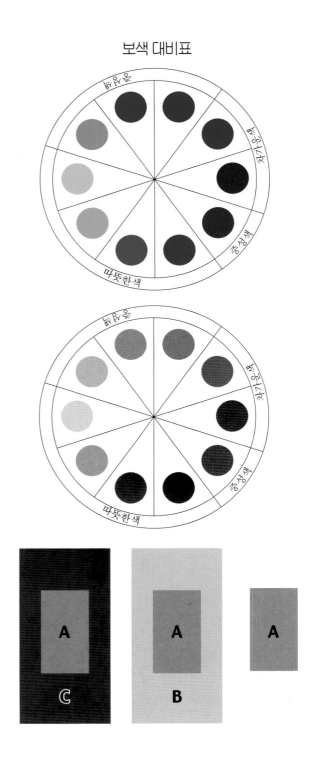

보색 대비표

이것만 있으면 괜찮다

색이 있는 그림을 그리기 위해서 필요한 최소한의 그림 도구는 다음과 같다. 사용 빈도에 따라 개인차가 있겠지만 기본적으로 아래의 12색 정도 있으면 충분하다.

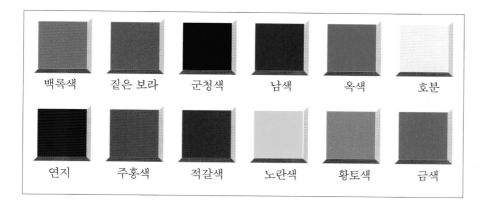

백록색 | 짙은 보라 | 군청색 | 남색 | 옥색 | 호분

연지 | 주홍색 | 적갈색 | 노란색 | 황토색 | 금색

물감의 나열법

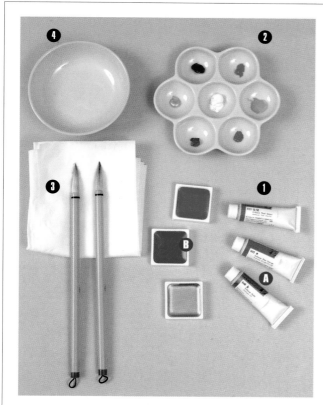

❶ 물감 도구
Ⓐ 튜브 타입
Ⓑ 고형 타입
❷ 팔레트
❸ 채색용 붓
❹ 작은 접시

색채를 사용할 때 준비할 것

❶ 물감 도구

Ⓐ 튜브 타입 : 마르거나 열화되는 일이 적고 오래 사용할 수 있다.

Ⓑ 고형 타입 : 물로 녹여서 그대로 팔레트에 옮기지 않고 간편하게 사용할 수 있다.

❷ 팔레트

색마다 구별된 작은 접시. 필요한 물감을 각각 나누어 담아 사용한다.

❸ 채색용 붓

색을 사용할 때 먹을 사용한 붓과 함께 사용하면 뜻하지 않게 색이 섞여 원하는 색을 얻지 못하는 일이 생길 수 있다. 먹을 함께 사용하는 붓과는 따로 채색용 붓을 준비해두면 편리하다.

❹ 채색용 작은 접시

붓끝을 다듬기 위해서 먹용과는 따로 준비하면 편리하다.

붉은 대나무(朱竹)　먹의 기법을 색채에 응용한다

붉은 대나무는 원래 중국 연평산(延平山)에서 나는 주홍색 대나무로서 '수덕(壽德)' '복덕(福德)' '재덕(財德)'의 세 가지 덕이 깃들어 있다고 하여 예로부터 복을 부르는 운수에 좋은 사물로 사랑받아 왔다.

줄기의 색 사용

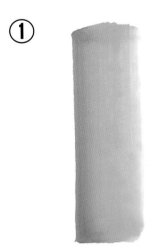
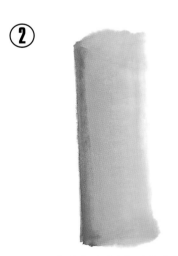
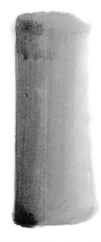

① 주홍색의 농담만으로 그린 줄기는 다소 밋밋한 인상을 준다.

② 주홍색과 적갈색을 사용한 줄기는 약간의 입체감이 생겨난다.

③ ②의 붓끝에 짙은먹을 조금 먹여서 그린 줄기는 존재감이 강조된다.

잎의 색 사용

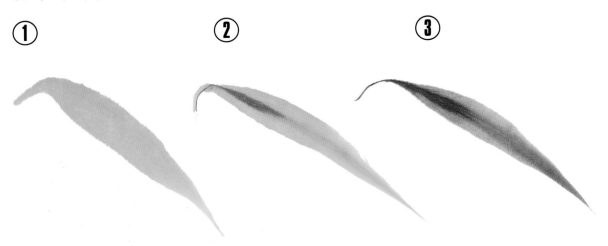

① 온통 주홍색 일색으로 그려진 잎은 다소 평면적으로 보인다.

② 주홍색과 적갈색을 사용해 그린 잎이다.

③ ②의 붓에 짙은먹을 이용하여 가운데를 짙게 한 붓 사용법으로 덧그린 잎이다.

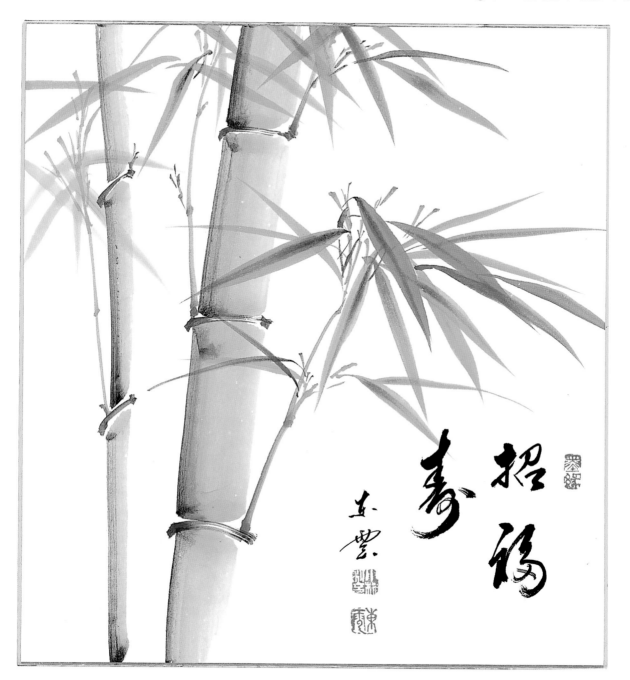

원 포인트 먹 한 가지 색만으로 그린 그림은 색채를 사용하지 않았기 때문에 오히려 보는 사람에게 다양한 색채 이미지를 떠올리게 해서 색채를 뛰어넘는 인상을 줄 수 있다. 먹의 복잡하고 다양한 표현에 맞서기 위해서는 색을 사용할 때 여러 색을 조합해서 그릴 필요가 있다.

색채를 사용한 6가지 기본 기법 **여러 색을 포갠다**

22~25페이지의 6가지 기본 기법은 색채를 사용해서 그릴 경우에도 매우 효과가 있다. 한 자루 붓의 붓놀림으로 여러 색의 색채 표현이 가능하기 때문이다.

상반부를 짙게 한 붓

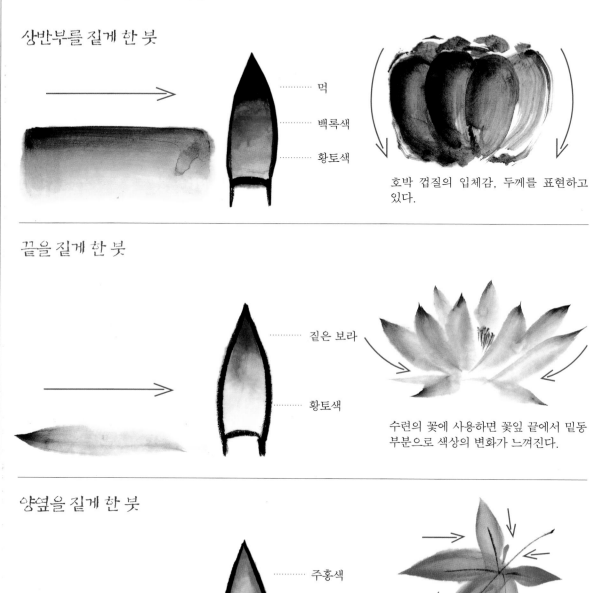

먹

백록색

황토색

호박 껍질의 입체감, 두께를 표현하고 있다.

끝을 짙게 한 붓

짙은 보라

황토색

수련의 꽃에 사용하면 꽃잎 끝에서 밑동 부분으로 색상의 변화가 느껴진다.

양옆을 짙게 한 붓

주홍색

백록색
+
황토색

단풍잎이 붉게 물들며 변해가는 모습을 표현할 수 있다.

촉부리쪽을 짙게 한 붓

......... 짙은 보라

......... 쪽빛

......... 먹

3가지 색을 포개는 것으로 가지의 둥그 스러움과 질감을 나타내고 있다.

가운데를 짙게 한 붓

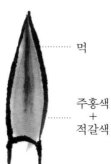

......... 먹

주홍색
+
적갈색
.........

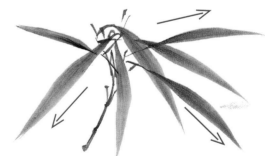

붉은 대나무의 잎맥은 먹으로, 테두리는 빨간색으로 표현하여 농담을 눈에 띠게 한다.

흩붓

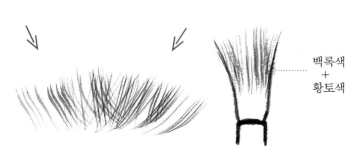

백록색
+
황토색
.........

2가지 색을 혼합해서 어린 잎이나 시들 어버린 잎 등의 다양한 표정을 나타내고 있다.

과장과 생략으로 인상(印象)을 끌어낸다

훌륭한 그림은 때로 실물 이상으로 분위기가 살아 있곤 한다. 그것은 그려진 대상물에 관해서 그림을 그린 사람의 마음속에서 '과장과 생략'이 이루어져, 그 생각이 반영되었기 때문이다.

자신의 인상을 끄집어내어 개성 있는 그림을 만들기 위해서 컬러 화면을 흑백 화면으로 바꾸어 보는 것도 하나의 효과적인 방법이 될 것이다.

사진에 찍힌 과일은 눈에 보이는 요소를 객관적이며 확실하게 드러내고 있기 때문에 촬영자의 감정을 표현할 여지가 매우 한정되어 있다.

흑백 카피 등으로 사진을 흑백으로 바꾸어 보자. 색이 없기 때문에 오히려 다양한 색을 상상하여 과장하는 것이 가능하다.

과장과 생략을 사용한 곳은 그 사람이 받은 인상이나 감동한 곳에 의해서 각 개인 간에 차이가 있고 그것이 그림의 개성으로 이어진다.

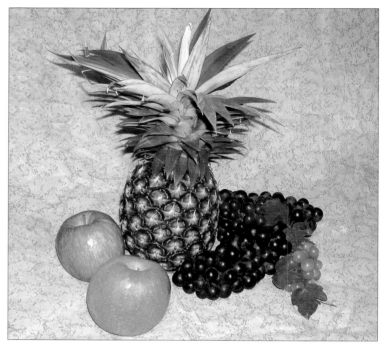

①사진으로 찍은 과일

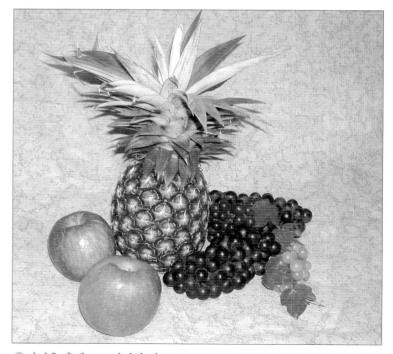

②사진을 흑백으로 카피한 것

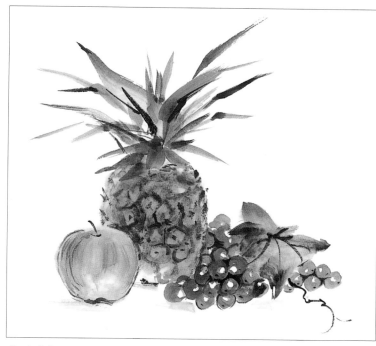

③ 채색화

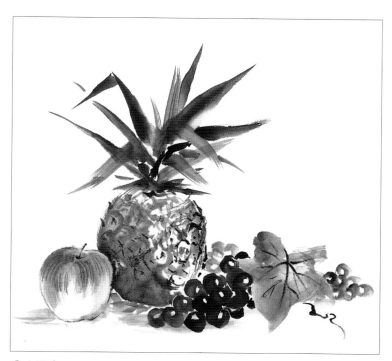

④ 수묵화

채색화에서는 포도의 윤기나 파인애플 잎의 날카로움 등 인상에 남은 부분을 실물 이상으로 강조하고 그다지 인상에 남아 있지 않은 부분은 생략한다.

수묵화는 먹 하나만으로 표현해야 한다는 제약이 있기 때문에 그 특징을 표현할 때에 '과장과 생략'이 반드시 필요하다.
수묵화로 그리는 것은 자신이 받은 인상을 강조하고 감정을 표현하는 데 있어 대단히 효과적인 수단이다.

수묵화는 색을 이용해 그릴 때보다도 '과장과 생략'이 더욱 필요해진다. 그러나 한 번 색채를 사용하여 그려보면 자신의 감정을 그림에 반영하기가 쉬워진다.
파인애플 잎의 날카로움이나 포도알의 광택은 과장되고, 두 개의 사과는 반복된 표현이 되기에 하나를 생략했다.

사물의 색을 직접 흑백의 세계로 바꾸어 그리는 것은 매우 어렵기 때문에 일부분에 먹을 사용하는 것에서부터 시작해
보자. 색채를 이용하면 대상물의 특징을 색으로 설명할 수 있기 때문에 비교적 간단히 그릴 수 있다. 특징을 파악하고
나서 먹만으로 표현할 수 있도록 수준을 높여 본다.

봄

튤립

서양에서는 행복을
알리는 꽃이라고
불린다. 여러 송이를
그려서 꽃다발을
만들어도 좋다.

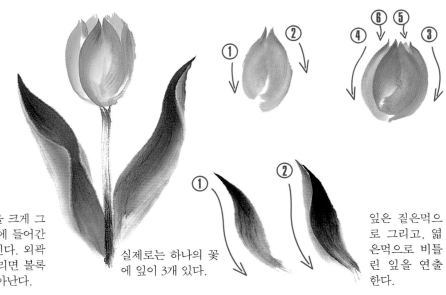

꽃은 바깥쪽을 크게 그
리고 나서 안에 들어간
꽃잎을 덧붙인다. 외곽
선을 짙게 그리면 볼록
한 느낌이 살아난다.

실제로는 하나의 꽃
에 잎이 3개 있다.

잎은 짙은먹으
로 그리고, 엷
은먹으로 비틀
린 잎을 연출
한다.

등나무

만개했을 때 등나무 시렁에
무수한 보라색 꽃이 흐드러지게
핀 모습은 장관이다.

줄기는 가늘고
자유롭게 밑으
로 붓을 움직
인다.

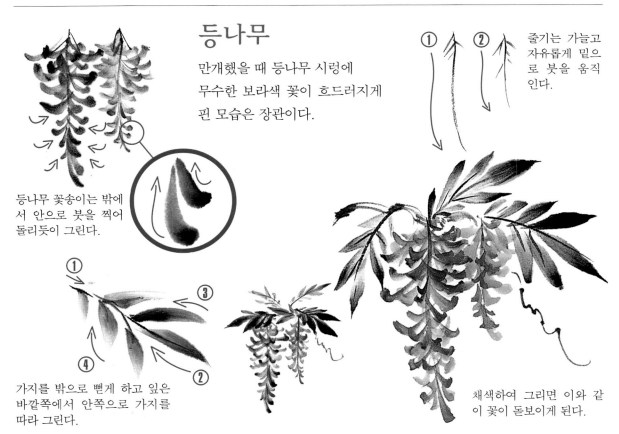

등나무 꽃송이는 밖에
서 안으로 붓을 찍어
돌리듯이 그린다.

가지를 밖으로 뻗게 하고 잎은
바깥쪽에서 안쪽으로 가지를
따라 그린다.

채색하여 그리면 이와 같
이 꽃이 돋보이게 된다.

벚꽃

잎을 그려넣으면 산벚나무, 잎을 그려넣지 않으면 왕벚나무가 된다.

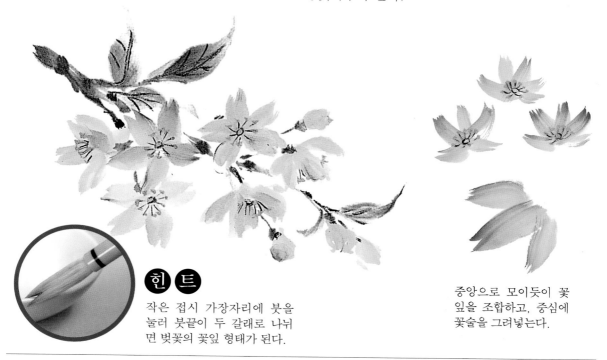

힌 트

작은 접시 가장자리에 붓을 눌러 붓끝이 두 갈래로 나뉘면 벚꽃의 꽃잎 형태가 된다.

중앙으로 모이듯이 꽃잎을 조합하고, 중심에 꽃술을 그려넣는다.

민들레

청초하고 가련한 꽃과 독특한 잎을 가진 조합이 흥미로운 소재이다.

붓끝으로 꽃의 중심을 향해 꽃잎을 겹친다.

거기에 더하여 바깥쪽에서 꽃잎을 추가한다.

꽃받침과 줄기는 붓끝을 아주 조금 펴서 줄기폭을 표현한다.

힌 트

잎은 붓을 눕혀서 옆면으로 그린다.

배추흰나비

봄의 방문을 느끼게 하는 것은 뭐니뭐니 해도 작은 생명들의 약동하는 모습일 것이다.
꽃에 나비를 더하여 봄다움을 연출해 보자.

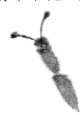

머리, 가슴, 배 부분은 점
표현으로 그리고, 더듬이
는 선 표현으로 그린다.

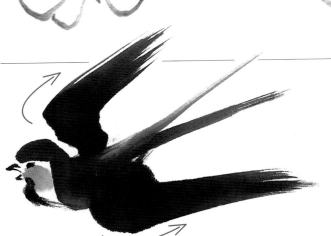

날개는 바깥쪽에서 날갯
죽지를 향해서 첨가한다.

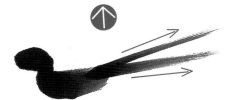

날개를 붙이고, 얼굴을 그려넣는다. 붓놀림의 속도를
높여 제비의 재빠른 움직임을 표현한다.

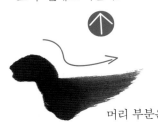

꼬리는 난초의 잎끝을 그리는 요령으
로 두 갈래로 나눈다.

머리 부분은 S자를 그리듯이 그린다.

제비

넓은 하늘에 이리저리
날아다니는 봄의 새.
제비의 특징적인 꼬리
형태는 수묵화의
제재로서 알맞다.

뱀밥과 쇠뜨기

땅에서 얼굴을 내민 뱀밥의 귀여움은
봄의 풍물로서 빼놓을 수 없다. 뱀밥
의 잎에 쇠뜨기를 첨가한다.

점과 선의 조합에 의
한 필적을 살려서 형
태를 그린다. 포자 이
삭이나 겉껍질 부분을
자세히 그려넣는다.

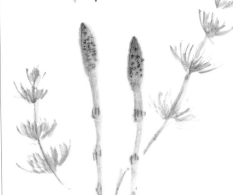

가방

빨간색으로 그리면 여자아이용 학생 가방이 된다.
책 등을 곁들이면 분위기가 살아난다.

붓의 옆면을 이용해서 형태
를 만든다.

등받이 끈을 간단히 그려넣
는다.

죽순 (竹筍)

하늘을 향해 자라는 죽순은
새로운 계절의 시작을 느끼게
한다.

상반부를 짙게 한 붓을
사용하여 움직임을 반
복한다.

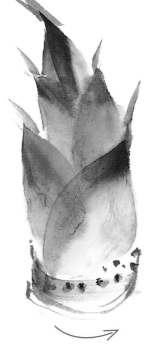

잎을 추가한다. 끝을 향해 기세좋
게 그린다. 밑동은 흩붓으로, 뿌
리 부분에는 점을 쭉 늘어놓아서
아직 어린 뿌리를 표현한다.

삼짇날 차리는 네모난 떡

삼월 삼짇날은 봄이 찾아온 것을 제일
먼저 알려준다. 화려하게 표현하기 위해서
색채를 넣어서 그려보자.

힌 트

상반부를 짙게 한 붓
으로 떡의 표면을 그
린다.

색이 다른 떡을 수
평으로 겹친다.

클레마티스

일본에서는 덩굴이 철사처럼 강하다고 해서 철사화라고 한다.
굳은 결합을 바라며 신부의 의상 등에 사용된다.

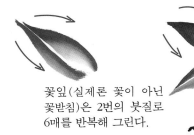

꽃잎(실제론 꽃이 아닌
꽃받침)은 2번의 붓질로
6매를 반복해 그린다.

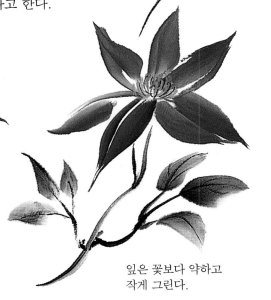

덩굴 중 강조된 부분은
앞을 둥글게 그린다.

잎은 꽃보다 약하고
작게 그린다.

백합

백합의 아름다움과 향기로움은 보는 사람의 마음을 맑게 해준다.

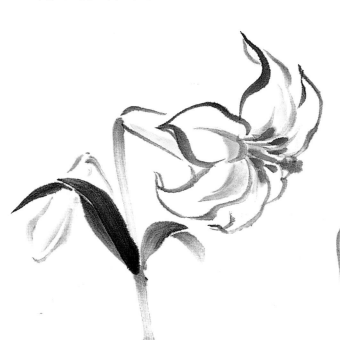

선으로 꽃의 테두리를 그린
다. 주름을 그려넣음으로써
풍만한 느낌을 주도록 한다.

꽃송이가 달린 줄기 부분을
가늘고 길게 자연스레 그려
넣는다.

54

수국

한 차례 비가 올 때마다 색을 바꾸는 수국의 아름다움.
파란 꽃의 모임이라는 의미의 '아즈사아이' 集直藍 수국의 일본어
발음과 유사함-역주가 이름의 유래라고 한다.

꽃(실제론 꽃받침) 덩어리
형태를 중간먹으로 그려
넣는다.

꽃을 하나씩 그릴 때
는 네 개의 점으로
표현한다.

작은 꽃을 위로 가득
그려넣는다. 잎은 선
표현의 반복으로 잎
맥을 강조한다.

화면상 눈앞에 자리한 꽃
잎을 그린다.

안쪽의 꽃잎을 그려넣는
다. 하얀 부분을 남겨두는
것으로 좀더 분위기 있는
연출이 가능해진다.

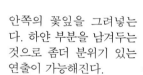

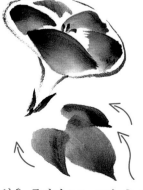

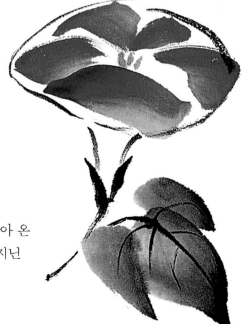

나팔꽃

옛날부터 사람들에게 사랑받아 온
원뿔 모양의 뚜렷한 특징을 지닌
꽃으로 훌륭한 제재이다.

잎을 중간먹으로 그린 후 잎맥을
짧은붓으로 그려넣는다.

중심선을 수직
으로 그린다.

일본 난부 지역의 풍경(南部風鈴)

중후한 먹의 농담으로 단단한 철의 촉감을 표현한다.

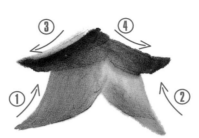

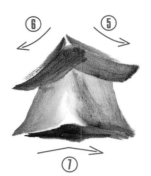

붓 옆면을 이용해서 아래에서
위로 그려 올리는 수법이 많이
사용되고 있다.

금붕어

귀여운 금붕어는 여름의 풍물시로서만이 아니라, 물고기
그리는 법을 파악할 수 있는 중요한 소재이다.

눈의 위치가 뒷부분으로 지
나치게 가지 않도록 한다.

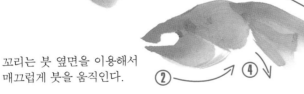

꼬리는 붓 옆면을 이용해서
매끄럽게 붓을 움직인다.

붓에 주홍색을 먹인 후, 붓끝에 짙은
빨강을 찍어서 그리면 입체감이 생
긴다.

수박

공 모양 형태의 표현을 파악할 수 있다.

잎은 가장자리가 톱니모양으로 깊이
들어간 형태를 하고 있다.

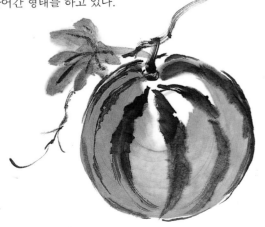

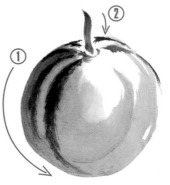

꼭지가 붙어 있는 부분을
화면상 앞으로 오도록 위
치를 조금 옮겨서 안쪽의
줄무늬를 보이도록 그려
주면 둥그스름한 모양이
강조된다.

빙수

여름의 뜨거운
햇살 속에서 유달리
사랑받는 것이
바로 빙수다.

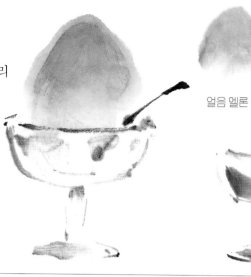

얼음 멜론　　얼음 딸기

얼음은 번짐을 사용하여
먹음직스레 가득 담긴
모습을 표현한다.
끝을 짙게 한 붓 사용법
으로 색을 이용하여 그
리면, 여러 가지 맛을 표
현할 수 있다.

유리잔은 안쪽과 바깥쪽
윤곽을 그려서 투명한 유
리잔의 느낌을 표현한다.

메뚜기

머리나 가슴 부분은
점 표현이며 날개 부
분은 붓을 가로로 끄
는 면 표현이다.

다리나 더듬이는 선
표현이 담겨 있다. 안
쪽에 있는 다리는 전
부 그려넣으면 복잡해
보이므로 적당히 생략
한다.

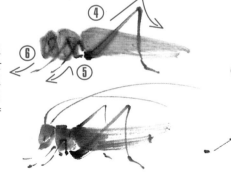

곤충은 점·선·면의 표현을 담은 연습에
가장 적합한 소재 중 하나다.

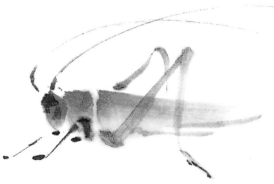

풍경

시원한 풍경 소리는
엷은먹의 투명감과
잘 어울린다.

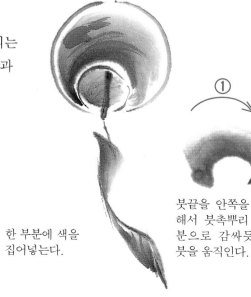

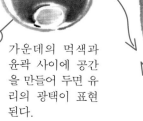

한 부분에 색을
집어넣는다.

붓끝을 안쪽을 향
해서 붓촉뿌리 부
분으로 감싸듯이
붓을 움직인다.

가운데의 먹색과
윤곽 사이에 공간
을 만들어 두면 유
리의 광택이 표현
된다.

가을

코스모스

그리스어의 'Kosmos' 장식한다,
아름답다에서 유래한 이름,
가을을 대표하는 꽃이다.
색상이 다른 꽃을 몇 송이
그리면 좋겠다.

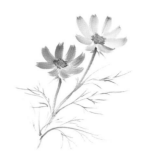

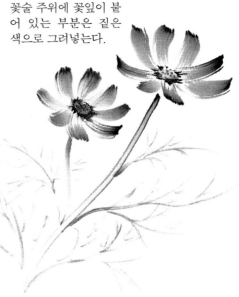

꽃술 주위에 꽃잎이 붙
어 있는 부분은 짙은
색으로 그려넣는다.

줄기는 가늘게 가운데에서 가
지 끝을 향해 붓을 움직인다.

꽃잎은 밖에서 안으로
붓을 움직여 그린다.

꽃술은 제2장에
서 나온 소국의
꽃술과 마찬가
지로 그린다.

도라지

옛날에는 한자 이름인 길경(桔梗)
이라고 불렸으며, 뿌리를
약용으로 재배했다고 한다.
오래전부터 우리 삶에 깊숙이
파고든 꽃이다.

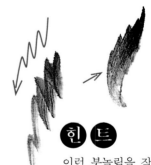

힌트

이런 붓놀림을 작게 그
리면 톱니 모양의 잎을
표현할 수 있다.

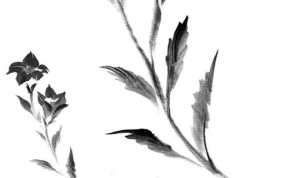

꽃의 형태는 5각형을 의식하
며 그린다. 두 번의 붓질로
꽃잎 하나가 완성된다.

싸리

가을의 일곱 가지 풀 싸리, 억새, 칡, 패랭이꽃, 마타리, 등골나물, 도라지를
이름-역주 중 하나인 싸리는 매년 오래된 그루터기로부터
싹이 나온다 하여 행운과 복을 부르는
풀로서 가까이해 왔다.

싸리 잎은 3개가 1세트
이다. 둥근 형태로 달
려 있는 잎을 점으로
그린다.

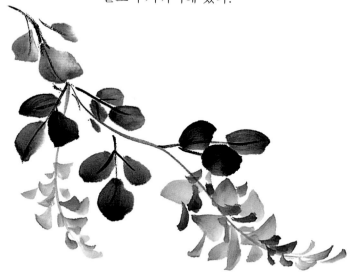

꽃송이 위쪽은 꽃
이 피어 있고, 아
래쪽은 꽃봉오리
가 남아 있도록
하는 것이 좋다.

꽃이 활짝 피면 펼
친 날개로부터 머
리를 쑥 내민 학처
럼 된다.

국화(厚物)

양옆을 짙게 한 붓
사용법으로 꽃잎을
그린다.

꽃술은 중심이
화면상에 보이
도록 둥글게
그려넣는다.

입체적인 '둥근' 모양의 꽃이
특징이다. 언뜻 보기에 머리가
커서 균형이 맞지 않은 듯하지만,
이를 심고 가꾸는 많은 사람들의
마음을 사로잡는 오묘한 꽃이다.

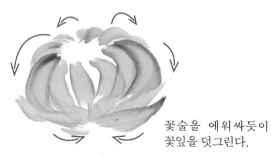

꽃술을 에워싸듯이
꽃잎을 덧그린다.

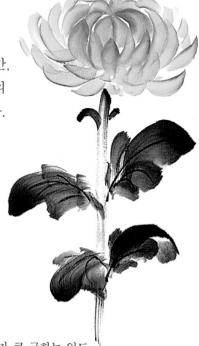

꽃송이가 큰 국화는 잎도
조금 크게 그린다.

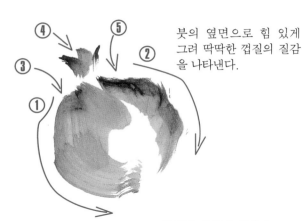

붓의 옆면으로 힘 있게
그려 딱딱한 껍질의 질감
을 나타낸다.

껍질과 테두리 사이에
하얀 공간을 만들면
밝게 빛나 보여 보다
입체적으로 완성된다.

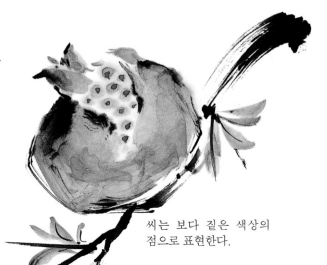

씨는 보다 짙은 색상의
점으로 표현한다.

석류

자손의 번영, 풍요의 상징, 또 아름다움과
건강을 가져오는 과실이다.

고추잠자리

동요로도 불려지는 귀여운 모습은, 엽서의
한 구석에 그리는 것만으로 멋진 인상을
준다.

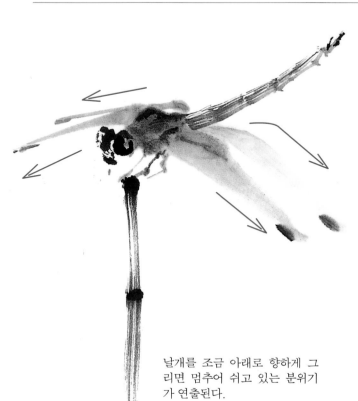

머리 부분은 큰 눈이 인상적이다.

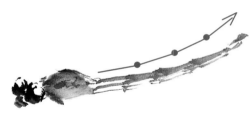

날개를 조금 아래로 향하게 그
리면 멈추어 쉬고 있는 분위기
가 연출된다.

흩붓을 멈추었다 움직였다 하는
동작에 의해 잠자리의 배가 그
려진다.

밤

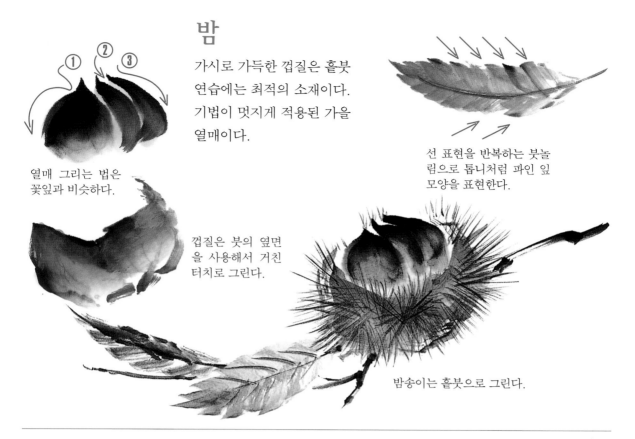

가시로 가득한 껍질은 홑붓 연습에는 최적의 소재이다. 기법이 멋지게 적용된 가을 열매이다.

열매 그리는 법은 꽃잎과 비슷하다.

선 표현을 반복하는 붓놀림으로 톱니처럼 파인 잎 모양을 표현한다.

껍질은 붓의 옆면을 사용해서 거친 터치로 그린다.

밤송이는 홑붓으로 그린다.

감

저녁놀의 색을 그대로 베낀 듯한 빨간 감을 색채로 표현한다.

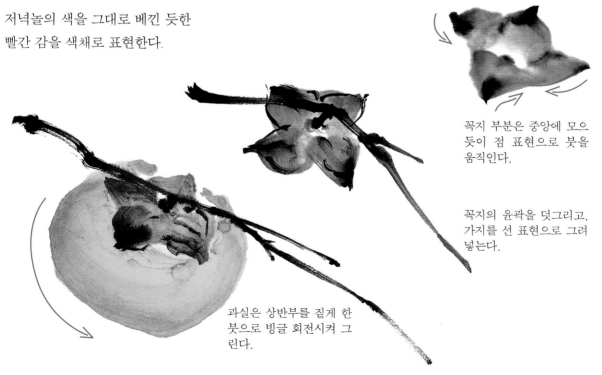

꼭지 부분은 중앙에 모으듯이 점 표현으로 붓을 움직인다.

꼭지의 윤곽을 덧그리고, 가지를 선 표현으로 그려 넣는다.

과실은 상반부를 짙게 한 붓으로 빙글 회전시켜 그린다.

동백꽃

추운 계절에 굴하지 않고 가련한 빨간 꽃을
피우는 나무이다.

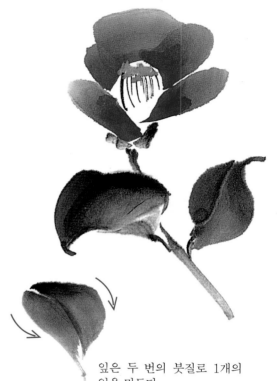

꽃술을 넣고, 앞에 있는 꽃
잎을 점 표현으로 그린다.

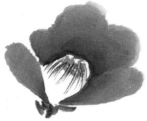

꽃술을 에워싼 나머지 꽃
잎 3매도 그려넣는다.

잎은 두 번의 붓질로 1개의
잎을 만든다.

수선화

순백의 청초한 꽃은 수묵화의
분위기에 매우 잘 어울린다.
물가에 자생하며 속세를 떠난
신선 세계의 느낌을 주는 꽃이라서
이런 이름이 붙여졌다.

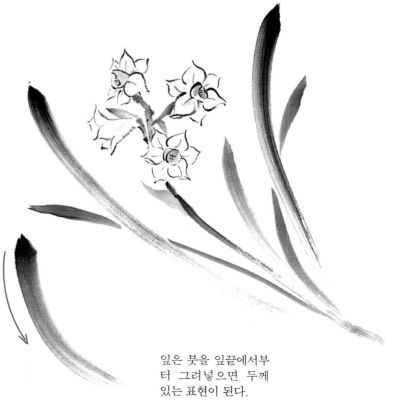

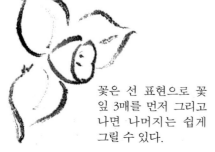

꽃은 선 표현으로 꽃
잎 3매를 먼저 그리고
나면 나머지는 쉽게
그릴 수 있다.

잎은 붓을 잎끝에서부
터 그려넣으면 두께
있는 표현이 된다.

복수초

정월을 축하하는 꽃으로 없어서는 안되는 반가운 꽃이다.
꽃이 피는 시기가 음력 초봄인 것에서 '복(福)' '수(壽)' 라는
글자가 사용되었다.

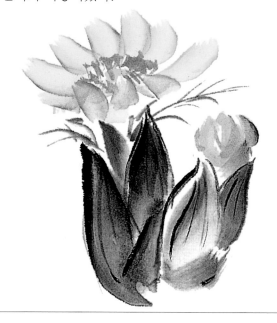

양옆을 짙게 한 붓
사용법으로 포의를
그린다.

포의는 꽃을 감싸듯
이 그린다.

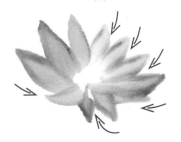

꽃잎도 양옆을 짙게
한 붓 사용법으로 중
심을 향하도록 붓을
사용한다.

겨울 모란

큰 꽃송이가 활짝 핀 모습은 참으로 겨울의
여왕답다.

주위의 색이 짙은 잎
이 꽃의 형태를 두드
러지게 한다.

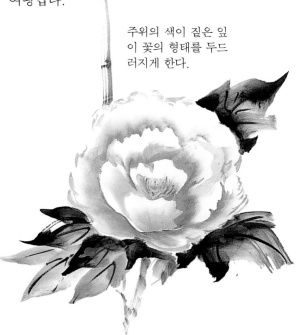

바깥쪽의 꽃잎은 안쪽
의 꽃잎을 감싸듯이
붓을 움직인다.

중심에 가까운 꽃잎은
짧게 위아래로 떨듯이
붓을 움직인다.

잎은 1가지에 3개이다. 잎은 상반부를 짙게 한 붓
을 이용해서 잎끝에서 잎이 붙은 부분을 향해서 그
린다. 활기 있고 힘찬 표현을 그려넣고 싶을 때에
는 잎이 붙은 부분에서 잎끝으로 붓을 움직인다.

남천촉

'재난을 피한다'라는 일본어와
동음이의어라서, 재난을 피하도록
대문이나 문에 장식한다.

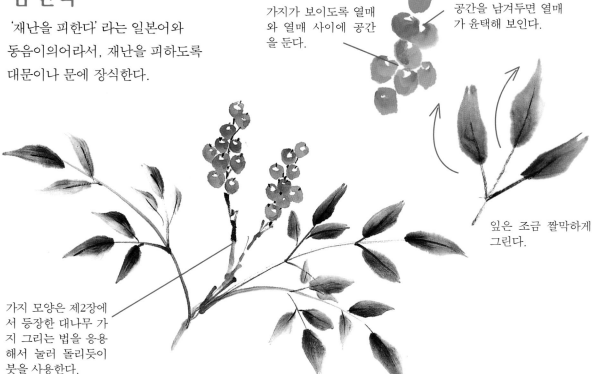

가지가 보이도록 열매
와 열매 사이에 공간
을 둔다.

열매에 약간의 하얀
공간을 남겨두면 열매
가 윤택해 보인다.

잎은 조금 짤막하게
그린다.

가지 모양은 제2장에
서 등장한 대나무 가
지 그리는 법을 응용
해서 눌러 돌리듯이
붓을 사용한다.

겨울 토끼

눈으로 만든 토끼를 칠기 쟁반에 올려놓는다.

귀라고 붙인 잎은 가운데
를 짙게 한 붓사용법으로
그린다.

칠기 쟁반에 토끼 형태를 하
얗게 남도록 하면 몸의 윤곽
선이 돋보이게 된다.

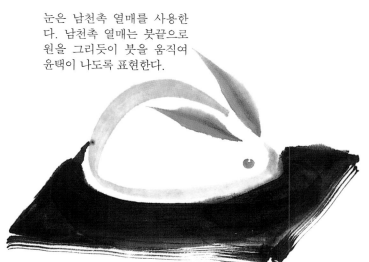

눈은 남천촉 열매를 사용한
다. 남천촉 열매는 붓끝으로
원을 그리듯이 붓을 움직여
윤택이 나도록 표현한다.

쇠주전자

눈이 소복이 쌓인 혹독한 추위가
불 위에 매달아둔 쇠주전자의
따뜻함을 한층 두드러지게 한다.

갈고리에 매달린 모습이
다. 갈고리는 대나무 줄기
와 같은 요령으로 그린다.

겹치는 부분은 자연스레
색을 연하게 한다.

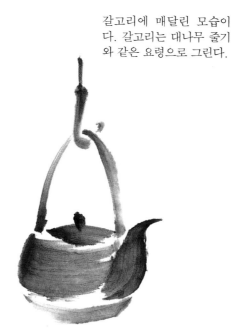

꺼칠한 표면을 표현하기 위해서
붓의 옆면을 이용한다. 적당하게
먹이 끊기도록 한다.

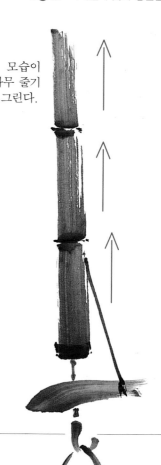

딸기

크리스마스 케익에 이미 낯익은 딸기. 겨울철에 반가운 과실이다.

열매는 상반부를 짙
게 한 붓으로 도려내
듯이 그린다.

씨는 짙은먹으로
그려넣는다.

꼭지 부분은 붓털의 형태를
이용해서 밑동 부분에서 잎끝
을 향해 붓을 사용한다.

잎을 그려넣으면 좀더 산
딸기가 귀여워 보인다.

각각의 소재를 한데 모아보자 매화·겨울 모란·남천촉

1미터를 넘는 대작은 언뜻 보기에는 어려워 보이지만, 각각의 소재를 조합하는 것으로 비교적 쉽게 그릴 수 있다.

이 책에 실려 있는 각각의 소재 '매화' '겨울 모란' '남천촉'을 조합하여 큰 작품을 그려보자.

모란은 '부귀', 남천촉은 '재난을 피한다' 라는 의미가 있고, 매화는 그 읽는 법에서 '그것을 배가되게 한다' 일본어의 매화와 동음이의어-역주고 해서 경사스런 그림으로 여기고 있다.

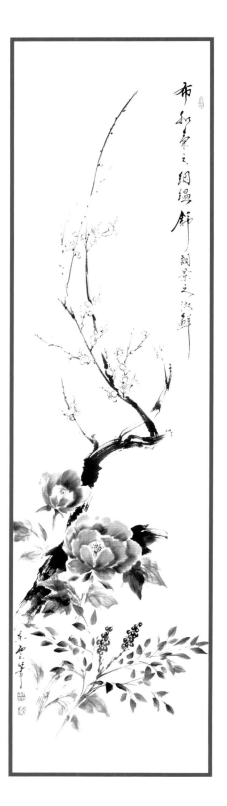

모란 꽃

①화면상 제일 앞에 놓인 꽃잎을 끝을 짙게 한 붓으로 그린다.

②꽃술을 흩붓으로 그린다.

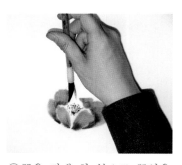

③끝을 짙게 한 붓으로 꽃잎을 꽃술 주위에 그린다.

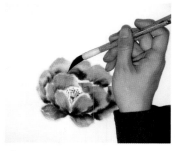

④그 위에 꽃잎을 한 번 더 추가한다.

모란 잎

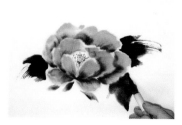

조금 짙은 색을 적절히 사용해서 꽃이 부각되도록 한다.

남천촉

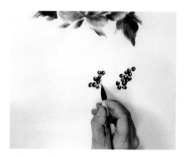

①짙은먹으로 작은 열매를 그린다.

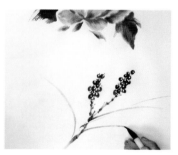

②가지를 그려넣는다.

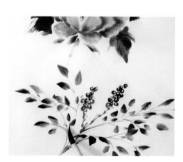

③잎을 그려넣는다. 일반적으로 다소 작게 가련한 인상으로 마무리 짓는다.

전체의 균형

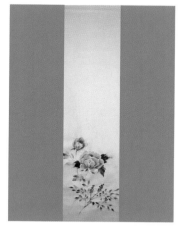

①모란과 남천촉의 위치는 종이 아래 절반 정도에 자리하게 한다.

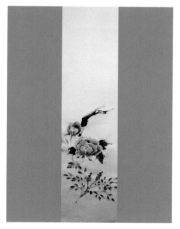

②그 위에 매화 줄기를 그린다.

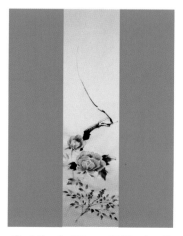

③매화 가지를 그려넣는다. 윗부분 절반이 매화가 된다.

매화 꽃

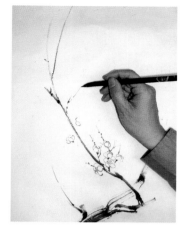

①꽃을 그려넣으면서 쭈욱 뻗은 가지들을 채워넣는다.

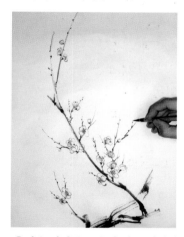

②작은 가지를 보충해 넣고 전체적으로 조화를 이루도록 한다.

③우아한 모란, 가련한 남천촉, 의젓한 매화, 각각이 지닌 다른 개성이 드러나도록 한다.

수묵화의 제재로 어울리는지 아닌지를 그다지 고민할 필요는 없다. 주변에 있는 것이라면 무엇이든 좋다.

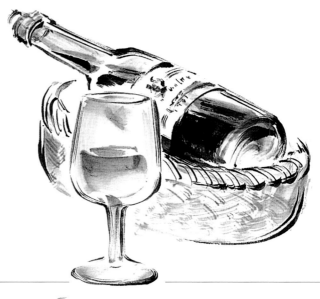

식탁 풍경

와인과 유리잔을 그리고,
유리의 투명감을 표현해 보자.
등나무로 엮은 바구니도 흩붓으로
질감을 표현할 수 있다.

와인병과 유리잔을 그리는 법

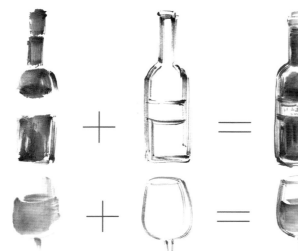

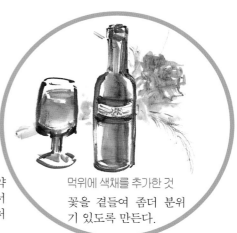

먼저 유리속 액체와
유리의 색이 비치도
록 그려넣는다.

흩붓으로 물체의
윤곽을 그린다.

액체와 윤곽 사이에 약
간의 공간을 만들어서
유리가 반사되는 것처
럼 보이도록 한다.

먹위에 색채를 추가한 것
꽃을 곁들여 좀더 분위
기 있도록 만든다.

바구니 그리는 법

흩붓을 이용해서 바
구니의 엮은 그물코
를 그려본다.

그물코의 방향을 바
꾸면 다양한 매듭 형
태를 만들 수 있다.

저녁 반주

작은 물고기 그리는 법

힘 있는 붓 움직임으로 마른 식품의
질감을 표현한다.

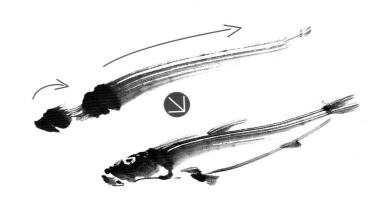

술병과 사기 술잔을 그리는 법

붓의 옆면을 사용하여 녹로대를 이용해
만든 병의 특징인 옆면 주름을 표현한다.
흙의 촉감을 느낄 수 있도록 완성한다.

하얀 부분을 남겨두어서
술잔 속에 술을 표현한다.

먹으로 그린 위에 색채를 덧그린 것
레몬을 곁들였다.

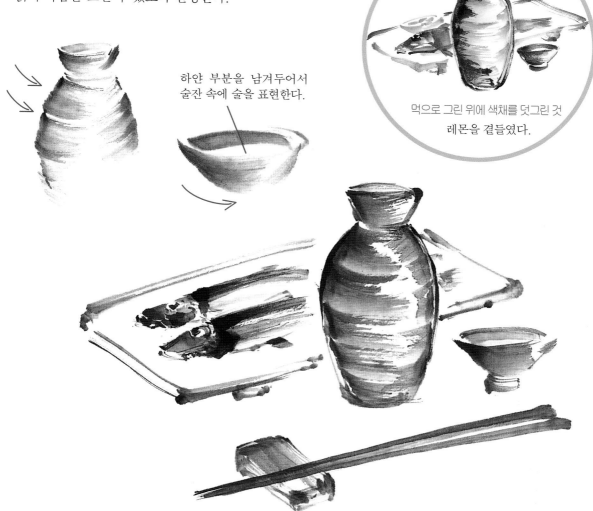

악기

생활에 여유를 주는 음악.
서양 악기와 동양 악기를 수묵으로 그려보자.

색소폰
서양의 금관악기는 딱딱한 이미지를
중요하게 다룬다. 나무젓가락으로
그려 본다.

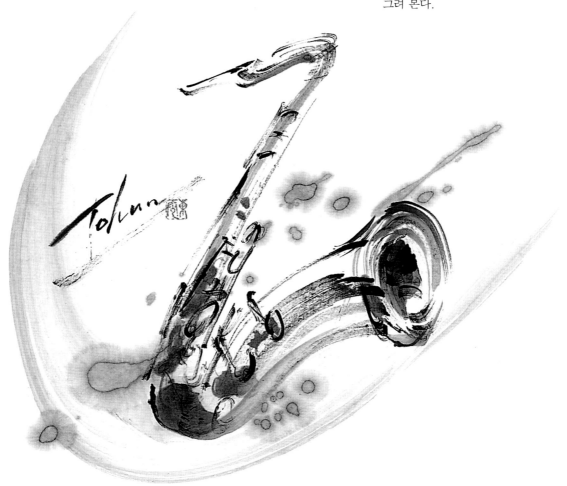

나무젓가락 사용법

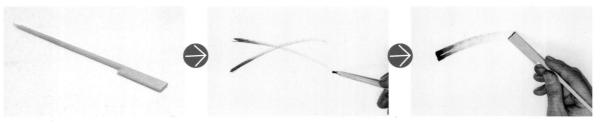

나무젓가락은 한쪽을 연필처럼
깎는다.

선을 그릴 때에는 나무젓가락의
뾰족한 곳을 사용한다.

면을 그릴 때에는 젓가락 뒤쪽을
사용한다.

색소폰 그리는 법

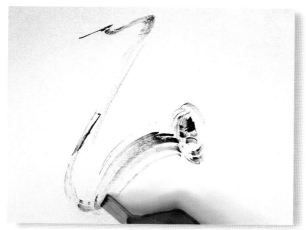

❶ 나무젓가락 뒷부분으로 색소폰의 형태를 면으로 표현한다.

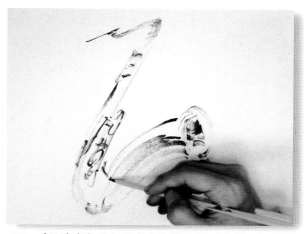

❷ 나무젓가락 끝으로 세세한 부분을 그려넣는다.

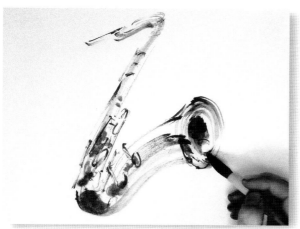

❸ 붓으로 엷은먹을 추가하여 입체감을 살린다.

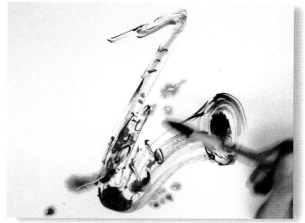

❹ 엷은먹을 가득 먹인 붓을 지면 위로 흔들어 엷은먹을 뿌린다.

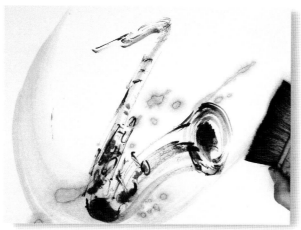

❺ 물방울이 마르기 전에 넓적붓으로 엷은먹을 칠한다.

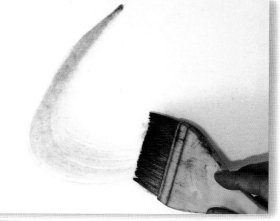

원 포인트 넓적붓은 기운 차고 시원하게 움직인다.

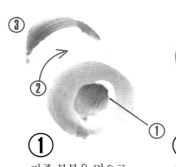

③

②

①

① 가죽 부분을 면으로
그린다.

②

① 색이 짙은 부분을
덧그린다.

작은 북(小鼓)

둥글고 귀여운 형태와
팽팽히 당겨진 빨간 끈이
대조적이다.

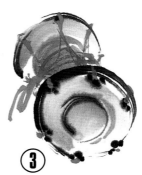

③ 주홍색으로 끈을 그린다.

샤미센

일본 악기의 흐르는 듯한 선을 의식하며 그려보자.

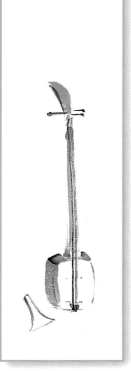

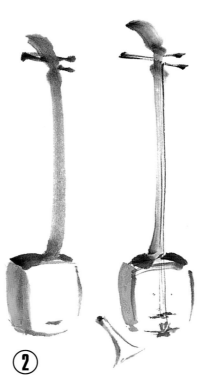

① 줄 매는 부분은 힘
찬 선 표현으로,
가죽 부분은 짧은
붓으로 선 표현.

② 두께를 표현하고 세부를 덧그린다.

소리나 리듬을 표현한다

수묵화는 눈에 보이지 않는 소리나 감정까지도
폭넓게 표현하는 것이 가능하다.

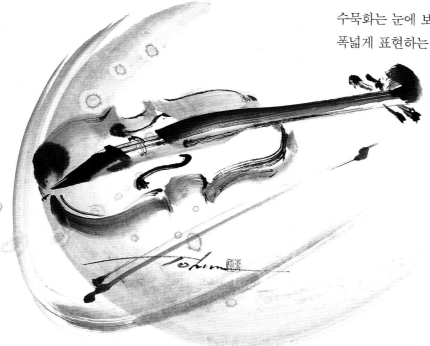

바이올린 그리는 순서

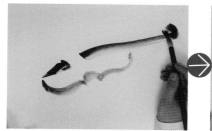

선은 자유롭게

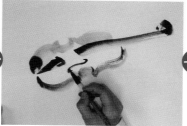

S자형의 구멍이나 형태 등의 특징을
강조한다.

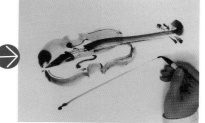

활을 옆에 그려넣는다.

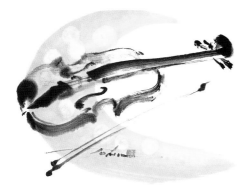

따뜻한 색 계통의 색채를 붓의 터치로 그리면
평온하고 밝은 음악을 연상케 해준다.

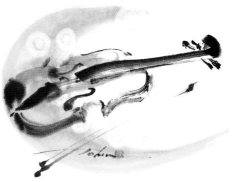

차가운 색 계통을 붓의 터치로 더하면 차분하
고 얌전한, 안정된 음악을 연상할 수 있다.

귀여운 동물

다양한 기법을 사용해서 동물을 그려보자.
귀여운 표정을 강조하기 위해서 포유류의 눈은 다소 크게 그린다.

새끼 고양이

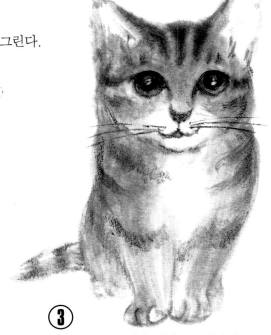

① 지면을 분무기 등으로 적신 후, 번지
도록 하면서 붓을 사용하여 고양이
털의 뽀송뽀송한 촉감을 표현한다.

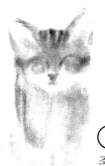

② 조금씩 짙은먹을 써서 신체 모양이나
눈 코의 위치를 결정한다.

③ 종이가 마르고 나서 세부를 또렷하게
그려넣는다.

강아지

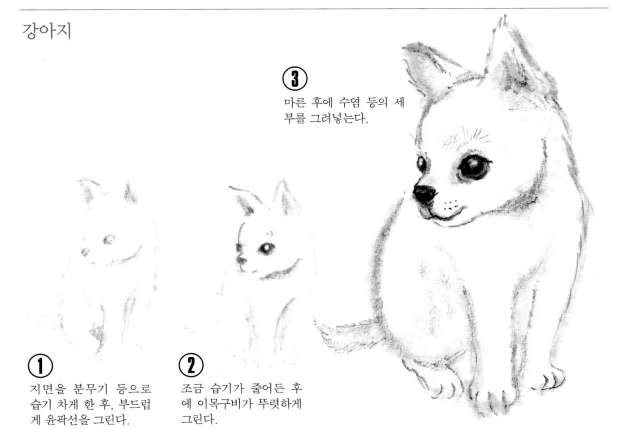

③ 마른 후에 수염 등의 세
부를 그려넣는다.

① 지면을 분무기 등으로
습기 차게 한 후, 부드럽
게 윤곽선을 그린다.

② 조금 습기가 줄어든 후
에 이목구비가 뚜렷하게
그린다.

활기찬 물고기

물고기에도 붓 사용시의 세기 등 기법을 갈고 닦는 핵심이 담겨 있다.

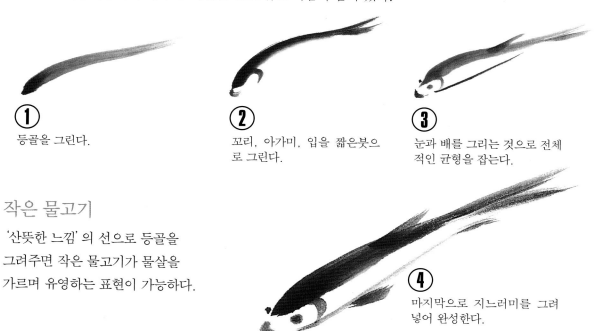

① 등골을 그린다.

② 꼬리, 아가미, 입을 짧은붓으로 그린다.

③ 눈과 배를 그리는 것으로 전체적인 균형을 잡는다.

작은 물고기

'산뜻한 느낌'의 선으로 등골을 그려주면 작은 물고기가 물살을 가르며 유영하는 표현이 가능하다.

④ 마지막으로 지느러미를 그려 넣어 완성한다.

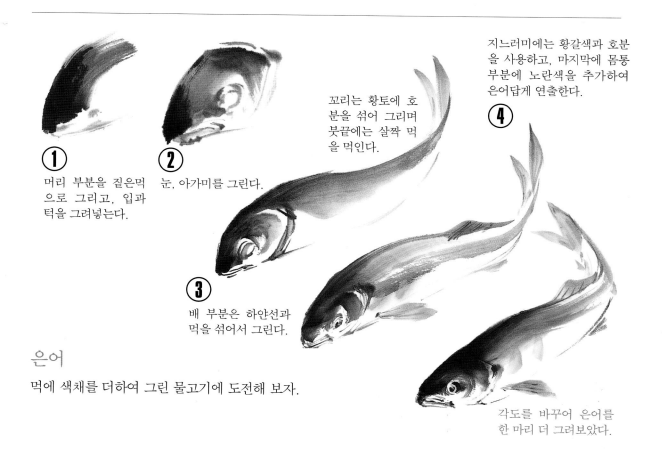

① 머리 부분을 짙은먹으로 그리고, 입과 턱을 그려넣는다.

② 눈, 아가미를 그린다.

③ 배 부분은 하얀선과 먹을 섞어서 그린다.

꼬리는 황토에 호분을 섞어 그리며 붓끝에는 살짝 먹을 먹인다.

지느러미에는 황갈색과 호분을 사용하고, 마지막에 몸통 부분에 노란색을 추가하여 은어답게 연출한다.

④

은어

먹에 색채를 더하여 그린 물고기에 도전해 보자.

각도를 바꾸어 은어를 한 마리 더 그려보았다.

사람의 얼굴

동물을 그리는 것으로 살아 있는 대상의 전체상을 파악할 수 있게 되었다면 인물에 도전해 보자.
색채를 더하면 사람다운 온기가 생긴다.

얼굴 그리는 법

인물의 특징은 뭐라고 해도 얼굴의 표정이다. 요령을 터득하면 자유자재로 다양한 얼굴을 골라서 그릴
수 있게 된다.

	윤곽	여성	남성

어린아이

두 눈과 입을 잇는 선이 가로가 긴 역삼각형을 만든다. 눈과 눈 사이가 떨어지고 코와 입에서 두 눈까지의 거리를 가까이하면, 천진난만한 인상을 줄 수 있다.

소년 소녀

두 눈과 입을 연결하는 선이 대략 정삼각형이 되면, 조금 어른스러운 표정이 된다. 눈을 조금 크게 그리면 귀여움이 남아 있게 된다.

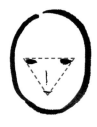

어른

두 눈과 입을 연결하는 선이 세로가 긴 역삼각형을 만든다. 눈과 눈 사이를 가깝게 하고 코와 입을 조금 밑으로 배치하면 어른스러운 분위기가 난다.

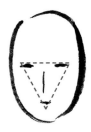 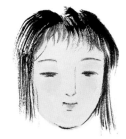 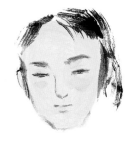

노인

어른의 얼굴에 눈 주위와 코로부터 입에 걸쳐서 주름을 덧그리면 노인이 된다. 머리카락에 흰색을 남겨서 백발 등을 섞으면 더욱 노인의 특징이 살아난다.

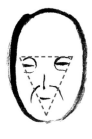 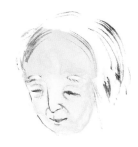 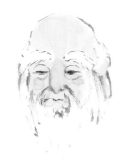

표정을 그리는 순서

① 호분+황토색+주홍색으로
만든 색으로 얼굴의 윤곽과
내부를 그린다.

② ①의 색+주홍으로 붉은 기운
을 늘린 색으로 볼에 붉은 기
운을 채워 온기가 느껴지게
한다.

③ 붓끝으로 먹을 찍어서 화장지
로 가볍게 먹을 닦는다. 아래
의 안료가 마르기 전에 위에
서 적은 먹을 녹이듯이 입과
눈의 위치를 결정한다.

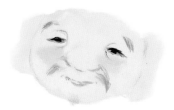

④ 조금씩 짙게 해서 표정을 표
현한다.

표정의 예제 그림

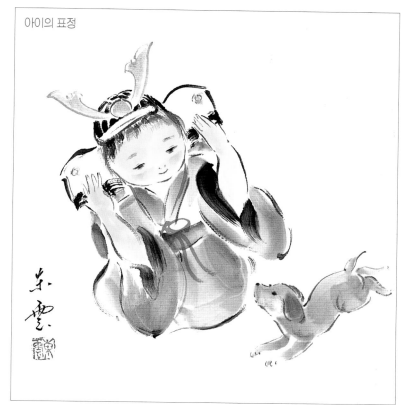

아이의 표정

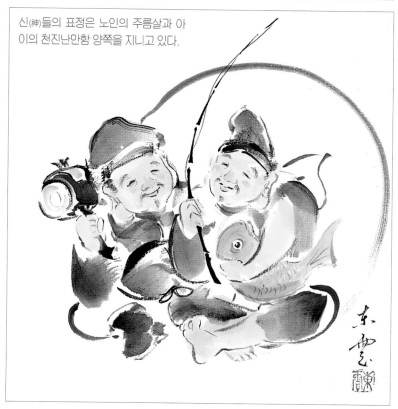

신(神)들의 표정은 노인의 주름살과 아
이의 천진난만함 양쪽을 지니고 있다.

예스러운 멋을 풍기는 민가나 절에 머물지 않고 현대적인 풍경을 수묵화로 그리는 것 또한 좋을 것이다.
참신한 기법과 아이디어를 구사해서 그려보자.

마차가 지나가는 길 붓펜 스케치를 권유한다

건물이나 인물의 형태를 포착하는 데에는 스케치도 효과적이다. 스케치라도 붓에 익숙해지도록 붓펜으로 그리면 좋다.

붓펜 스케치 순서

① 수성 붓펜으로 사물의 윤곽을 그린다.

②보통의 붓에 물을 먹여 그림자가 되는 부분의 잉크를 번지게 해서 입체감이 생기도록 한다.

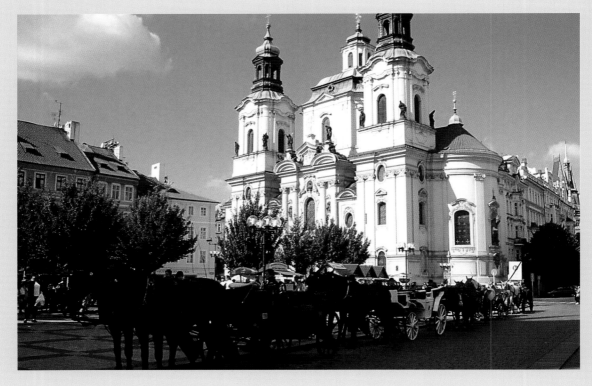

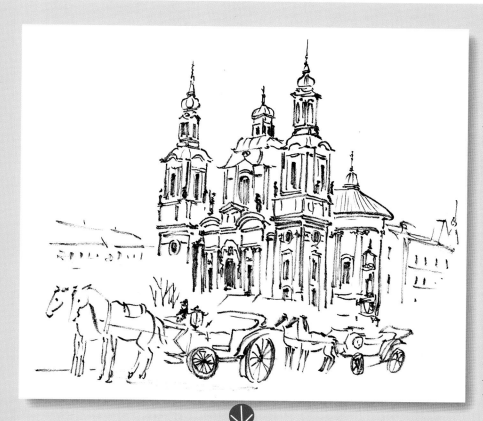

이처럼 건물만을 그려둔다. 상황을 파악할 수 있게 그렸다면 색은 사진을 참고해서 나중에 칠해도 상관없다.

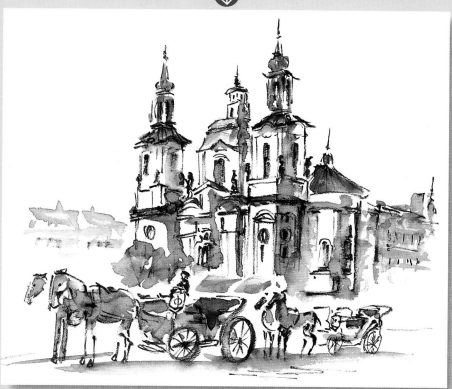

다른 붓에 물을 먹여 붓으로 문지르면, 붓펜으로 그린 선이 번져서 옅은 그림자가 만들어진다.

붓펜 스케치의 준비물

• 물이 담긴 페트병
• 수성 붓펜
• 중간붓

이것만 있으면 야외에서도 손쉽게 수묵화풍의 스케치를 할 수 있다.

하천 공간감과 원근감

강은 유구한 흐름 속에서 사람들의 생활과 관련을 맺으며 삶을 지탱해 준다. 시선을 방해하는 것 없는 강의 흐름은 원근감을 배우는 데에도 매우 효과적이다.

소실점을 정한다

먼저 자신의 시선 높이에 수평으로 선을 긋고 멀리 보이는 풍경이 사라져 가는 부분(소실점)을 정해서 그곳으로 모이는 선을 의식하며 그려보자.
소실점을 정하는 것으로 그림에 한층 공간감이 증가한다.

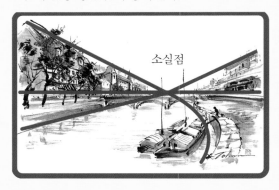

소실점

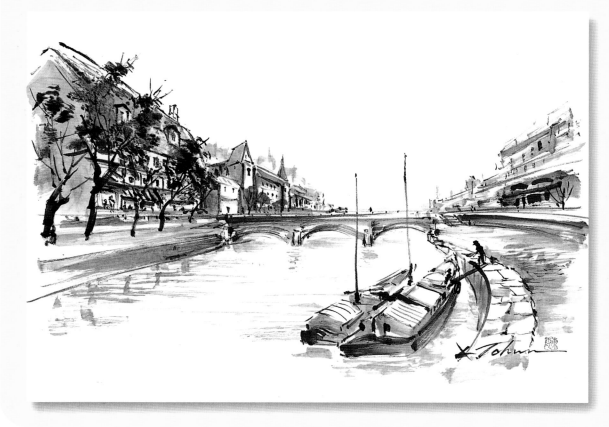

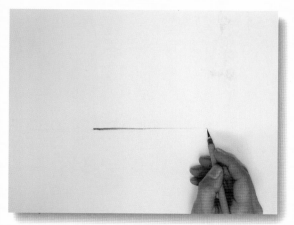

❶ 붓으로 지면 위에 시선의 높이를 결정한다.

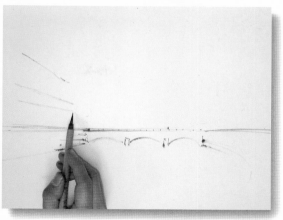

❷ 소실점을 향해서 건물의 기울기를 정하여 그려 간다.

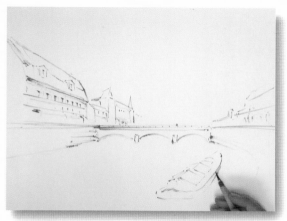

❸ 배나 건물을 선 표현으로 그린다.

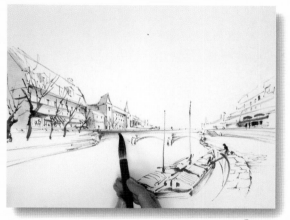

❹ 중간붓을 사용해서 건물의 그림자나 입체감을 면 표현으로 그린다.

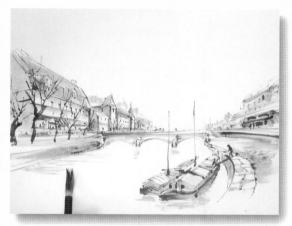

❺ 수면의 반사를 흩붓으로 끊김 표현 효과를 주어 그려넣는다.

❻ 흩붓으로 두드리듯이 가로수에 잎을 그려넣는다.

우뚝 솟은 교회 높이와 원근감

감동적인 건물의 조형미는 있는 그대로 그려도 지면에 담으면 박력 있던 실물의 모습이 잘 살아나지 않곤 한다. 따라서 눈에 보이는 모습보다도 강조해서 그린다. 여기서는 높이를 강조하였다.

한 점으로 모아서 각도를 준다

하늘 높이 한 점을 잡아 그곳으로 모이도록 각도를 의식함으로써 건물의 높이를 강조할 수 있다.

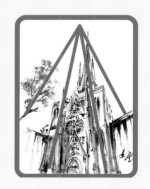

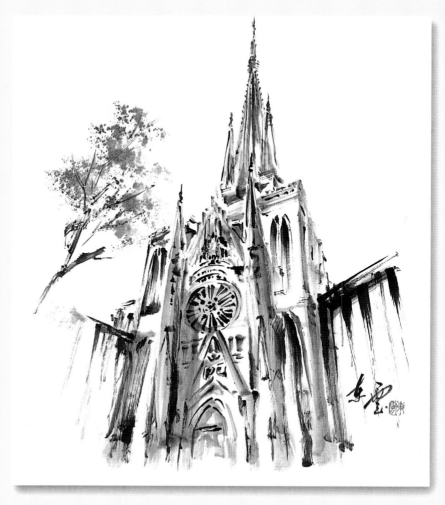

82

❶ 중심 부근에 선을 떼지 않고 단숨에 그려, 전체의 방향을 정한다.

❷ ①에서 그은 선에 맞추어 중심이 되는 건물의 배치를 정한다.

❸ 거기에 위로 우뚝 솟도록 그린다.

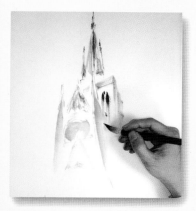

❹ 조금씩 안쪽 건물의 그늘을 그려넣는다.

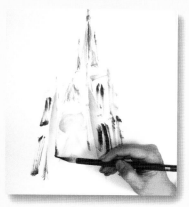

❺ 그늘을 그림으로써 위로의 흐름을 강조하게 된다.

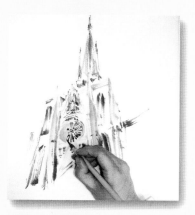

❻ 짧은붓으로 스테인드 글라스를 그려넣는다.

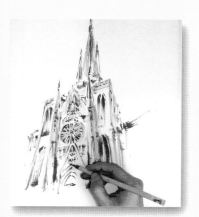

❼ 재차 세세한 부분의 튀어나오고 들어간 곳을 드러내기 위해 짙게 그린다.

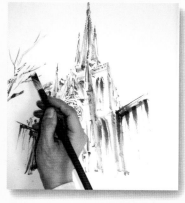

❽ 옆에 나뭇가지를 그려넣는다.

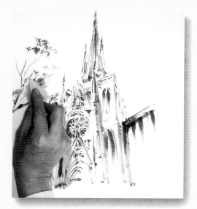

❾ 잘게 뜯은 스펀지에 엷은먹을 가볍게 묻혀서 두드리듯이 잎을 그려넣는다.

선착장 먹색에 따른 차이

선착장의 한가로운 풍경. 어떤 종류의 먹을 사용하는가에 따라, 인상이 변한다. 자신이 그리는 제재나 기호에 맞는 먹색을 선택한다.

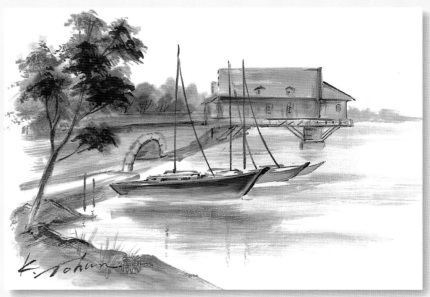

 차분하고 따스함이 있는 풍정(風情)
유연묵(다묵) 사용
유연묵은 갈색 계통의 먹으로 차분함과 힘찬 느낌을 표현하기에 알맞다.

뚜렷하고 상쾌한 풍정
송연묵(청묵) 사용
송연묵은 청색 계통의 먹으로 상쾌함과 고요함을 표현하기에 알맞다.

이것이
포인트

먹을 선택한다

색소를 넣어서 색을 만든 먹은 언뜻 보기에는 예쁘지만 쉽게 질려버린다. 가능한 깊은 맛이 나는 먹이 좋다.

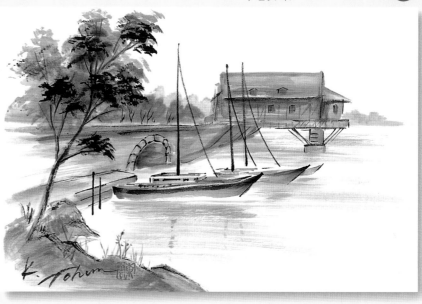

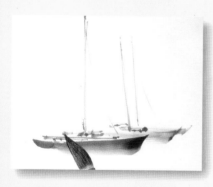

1 중심 주변에 배를 그리고, 그림 전체의 방향을 정한다.

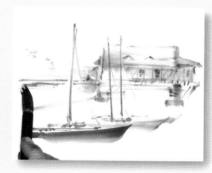

2 안쪽의 건물을 먼저 그리고, 눈앞에 보이는 다리를 희미하게 그린다.

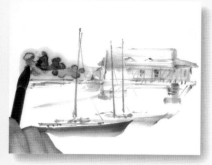

3 먹을 번지게 하면서 안쪽에 자리한 나무들을 그린다.

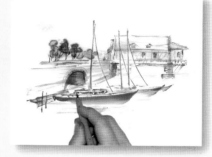

4 배 안의 선실이나 다리의 세부적인 표현을 그려넣는다.

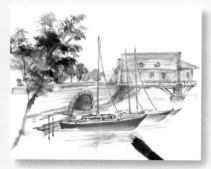

5 수면에 비치는 반사를 흩붓을 수평으로 쓸 듯이 그려넣는다.

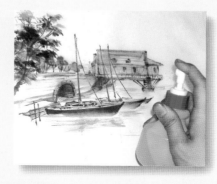

6 그림 전체에 분무기로 물을 뿌린다. 종이를 축축하게 함으로써 그림에 통일감이 생긴다.

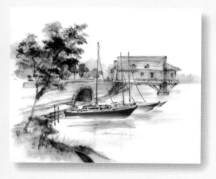

7 수면이나 나무들, 원경에 옅은 바림을 넣으면 차분한 정경이 완성된다.

두 개의 먹을 대상물에 따라 나누어 사용한다

먹색에 흥미를 가졌다면, 배나 건물에 유연묵을, 나무들이나 수면은 송연묵이라는 식으로 그 대상 물체의 특징에 맞춘 먹을 한 장의 그림 속에 나누어 사용하는 것도 재미있다.

철도 날쌘 표현과 정겨움이 어린 표현

진화와 발전의 상징인 초고속 열차와 향수에 젖게 하는 소박하고 서정적인 기차.
대조적인 두 가지 이동 수단을 기법에 따라 나누어 그려보자.

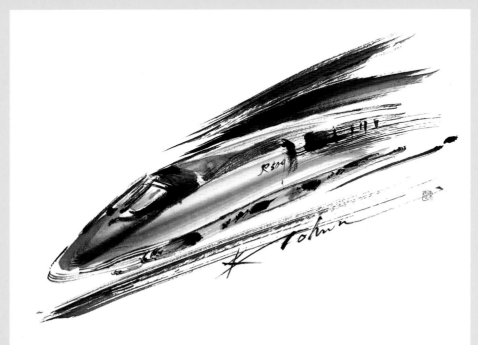

초고속 열차

근대적이고 세련된 초고속 열차는 끊김 표현과 산뜻한 느낌을 강조해서 속도감 있는 날카로운 표현이 중요하다.

❶ 넓적붓을 사용하여 농담으로 차체의 광택을 표현한다.

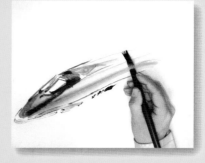

❷ 특징적인 첫 머리 부분을 그린다.

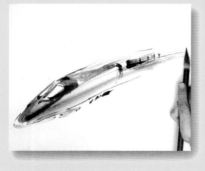

❸ 속도감은 뒷부분이 서서히 사라지는 끊김 표현으로 나타낸다.

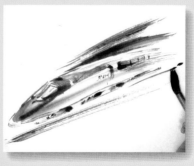

❹ 주위 경치의 흐름을 끊김 표현으로 그린다.

기차

향수를 불러일으키는 기차는 끊김 표현이나 산뜻한 표현에 의한 속도감의 연출과
함께, 증기 부분의 번짐이나 바람의 정겨움이 중요하다.

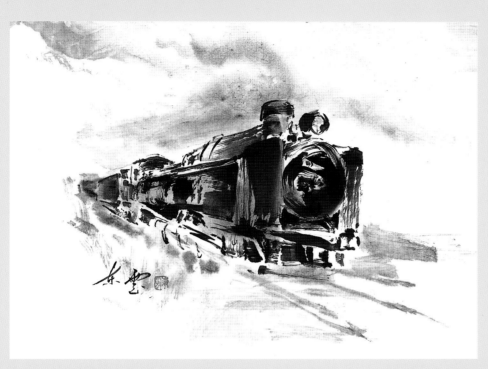

❶ 그림의 테마인 기차의 첫 머리 부분부터 그리기 시작한다.

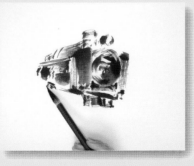

❷ 끊김 표현을 사용해서 속도감을 내면서 차체 뒷부분으로 그려나간다.

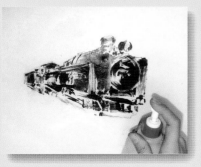

❸ 그림 전체를 분무기로 축축하게 만든다.

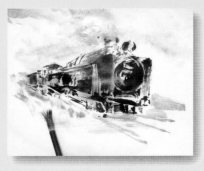

❹ 계속 뿜어져 나오는 증기를 먹의 번짐이나 바람으로 표현한다.

야경 화선지에 먹의 번짐이 나타나게 한다

화선지에 먹 특유의 번짐과 끊김 표현의 터치를 이용해서 물가에 비친 야경을 그려보자.

이것이 포인트 →

화선지 번짐의 특징

화선지의 번짐은 물에 비친 달이나 빛이 반사되는 것을 표현한다.

① 물이나 엷은먹을 뚝뚝 떨어뜨린다.
② 마르기 전에 위에 먹을 덮으면 하얗게 드러난다.

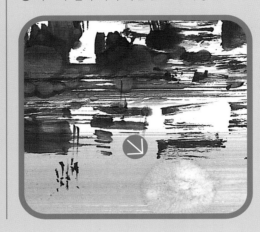

① ②

※시판되고 있는 반수(물이 스며들어 퍼지는 것을 막아 그림 물감을 정착시키는 액체)를 사용하면 하얗게 나타나는 효과가 강해진다.

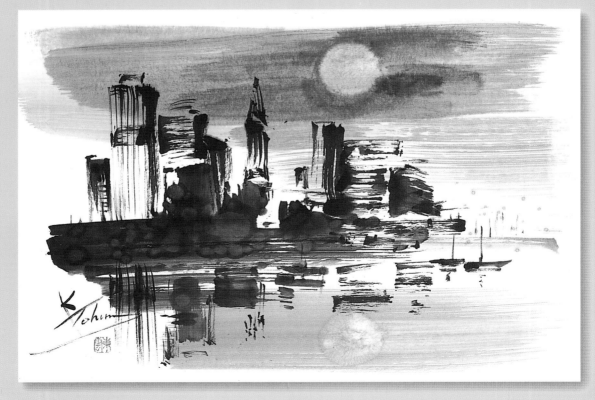

❶ 물 먹인 붓을 들고 그릴 때 쥐는 부분을 두드려
서 물방울을 지면에 뿌린다.

❷ ①의 위로 먹을 사용해서 번짐의 변화를 표현한다.

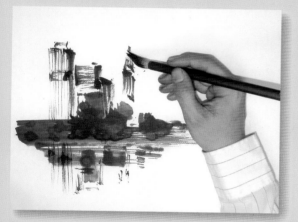

❸ 흩붓으로 빌딩가의 유리창의 반사를 강조하면
서 건물을 그린다.

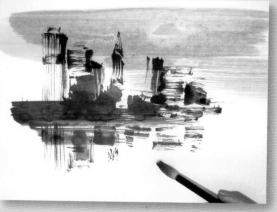

❹ 수면에 비치는 모습을 상하대조가 되도록 그려
넣고 달 부분을 물로 그린다.

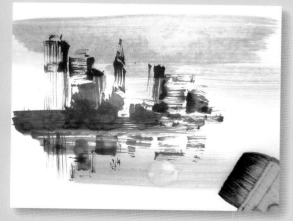

❺ 엷은먹을 칠해서 달이 드러나도록 한다.

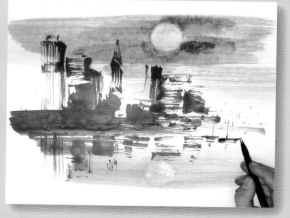

❻ 하늘을 짙게 해서 달을 강조하고 세세한 부분을
보완한다.

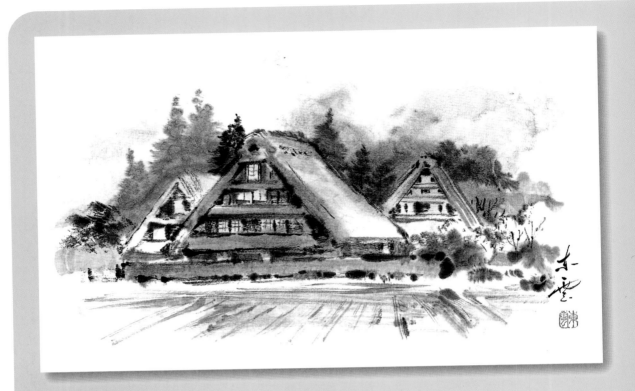

민가(民家) 번짐·바림에 의한 향수

아침 안개에 흐려 보이는 산들, 이슬을 머금은 나무들의 정겨움.
번짐과 바림을 이용하면, 무언가 긴장을 풀고 마음에 평안을 주는 그림이 된다.

바림과 번짐의 표현

바림
축축해진 종이에 엷은먹을 머금은 붓으로 쓸 듯이 넓게 칠한다.
이와 같은 바림 표현은 공기 층이나 안개·아지랑이를 겉으로 드러낸다.

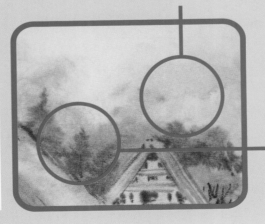

번짐
축축해진 종이에 붓을 내려놓 듯이 해서 붓끝에서 먹이 자연 스럽게 퍼져가기를 기다린다. 이렇게 번짐의 표현은 윤곽을 애매모호하게 만들어, 그림이 차분해진다.

1 종이 전체에 분무기로 물을 뿌린다.

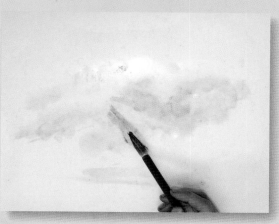

2 축축한 지면 위에 엷은먹을 먹인 붓을 문지르듯
이 움직여 바림을 한다.

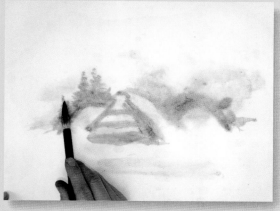

3 마르기 전에 붓끝을 내려놓듯이 하며 붓을 움
직여서 흐릿하게 보이는 나무들을 번짐으로 그
린다.

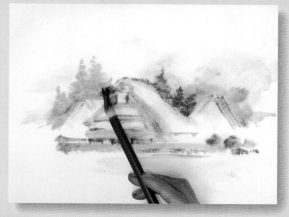

4 나무들은 가까운 거리의 것은 짙은먹, 조금 먼
곳의 것은 엷은먹이라는 식으로 먹의 농담으로
나누어 그린다.

5 건물의 구조를 잡고, 세부를 분명하게 짧은붓으
로 그린다.

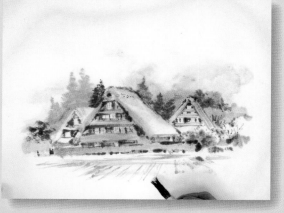

6 눈앞에 논밭을 넣음으로써 크고 넓음을 표현할
수 있다.

특징 있는 절 하얗게 남겨두는 기법

어두운 배경 앞에 건물이 있는 경우에는 그 건물을 강조해서 그릴 게 아니라 배경을 그려넣는 것으로 건물이 드러나도록 하는 것이 효과적이다.

주위를 짙게 해서 주제를 강조한다

수묵화에는 그리고 싶은 주제를 강조하기 위해서는 주제를 짙게 그리는 방법과 주위를 짙게 함으로써 주제를 드러나도록 하는 방법이 있다. 여기서는 후자를 선택해 보자.

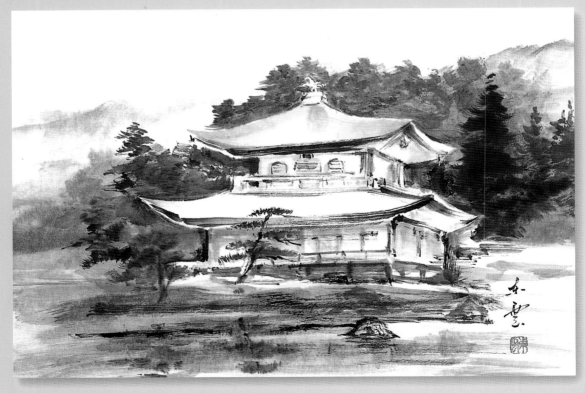

1 지붕의 형태를 엷은먹으로 그린다.

2 건물의 창 등도 옅게 그린다.

3 건물의 밑부분으로 그려나가면서 그늘을 약간 만들어 입체감을 표현한다.

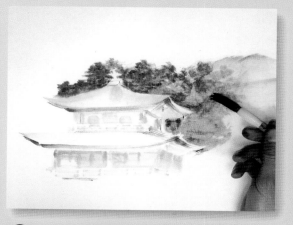

4 배경의 수풀을 짙게 그려 건물이 드러나도록 한다.

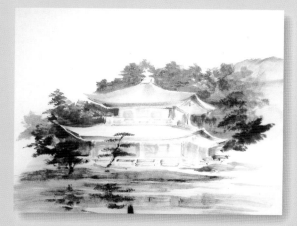

5 눈앞의 경치도 짙게 해서 건물의 옅음을 두드러지게 한다.

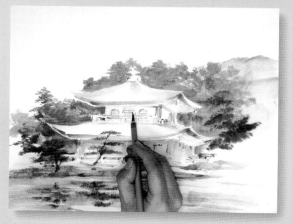

6 소나무나 난간 등 세세한 부분을 그린다.

산속 돌계단 하얗게 남겨두는 기법에 공간감을 가져온다

산속의 삼나무숲 사이로
돌계단이 이어져 있다.
나무숲 사이로 어른거리는
절을 그릴 때에는 하얗게
남겨두는 기법을 쓰며
공간감을 느낄 수 있도록
먹색에 변화를 준다.

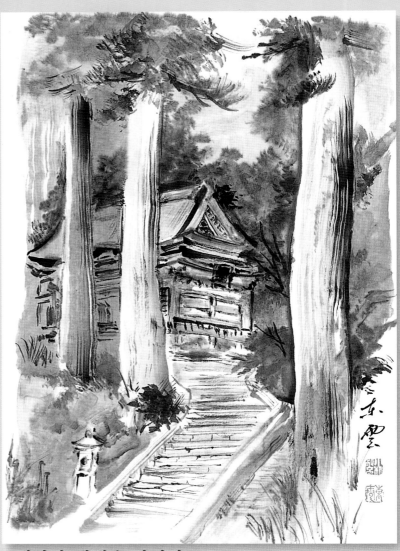

새하얀 백색은 아니다

이것이
포인트 →

안쪽에 있는 절은 하얗게 남겨두
는 기법을 사용하고 있으나, 조금
엷은먹을 사용해서 주위와 조화를
이루게 했다.

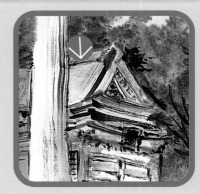

① 엷은먹으로 숲속의 나무줄기의 그늘을 그려넣는다. 붓놀림은 힘차게 밑동에서 하늘로 사라져 가는 기세로 그린다.

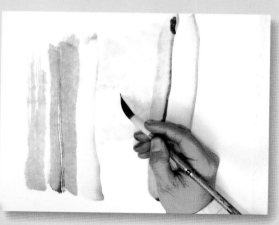

② 나무숲 사이에 엷은먹으로 건물을 드러낸다.

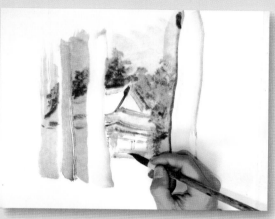

③ 조금씩 먹색을 짙게 해가며 건물이 도드라져 보이게 한다.

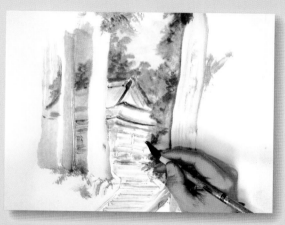

④ 새하얀 백색으로 남겨두는 것이 아니라, 건물 기둥 등에 엷은먹으로 입체감을 더한다.

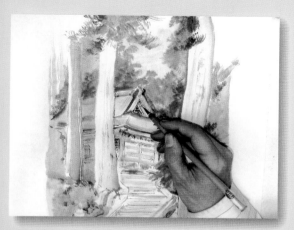

⑤ 짙은먹으로 건물에 입체감을 강조한다.

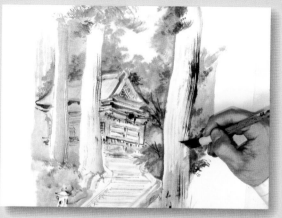

⑥ 가까운 대상에 짙은먹으로 분위기를 살려 완성한다.

후지산 상반부를 짙게 한 넓적붓을 이용하여 그리는 법

혹한 속에 있으면서 하얀 눈을 몸에 걸친 시원하고 아름다운 후지의 모습. 그것은 가혹한 상황에 처해도 의연한 모습으로 있고 싶어하는 우리의 이상(理想)적 상이기도 하다.

상반부를 짙게 한 넓적붓을 이용하는 방법

넓적붓 전체에 물을 먹인 후, 붓 가장자리 한쪽에만 엷은먹을 찍어 그릇가에 다듬으면서 충분히 먹이 배도록 한다.

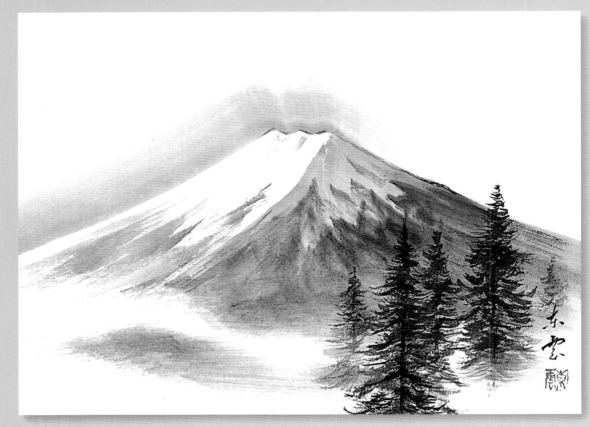

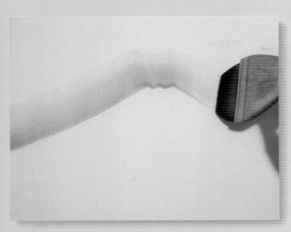

❶ 상반부를 짙게 한 넓적붓을 이용하여 산이 하얗게 남도록 산꼭대기까지 그린다.

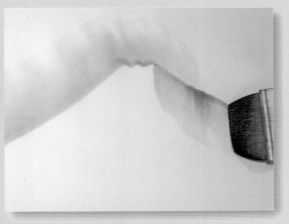

❷ 그늘진 부분은 상반부를 짙게 한 넓적붓으로 바깥쪽이 짙게 되도록 붓을 사용한다.

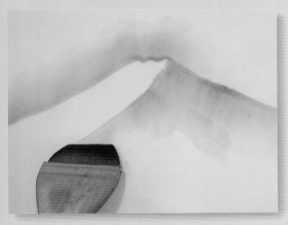

❸ 산의 능선까지 엷은먹을 사용한다.

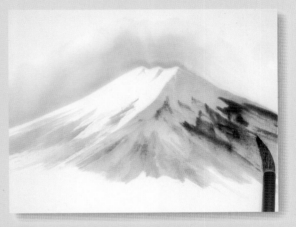

❹ 중간붓으로 약간 붓끝을 펴서, 산 표면을 그려넣는다.

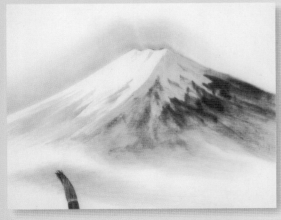

❺ 전체를 분무기로 축축하게 해서 산기슭을 구름으로 바림을 한다.

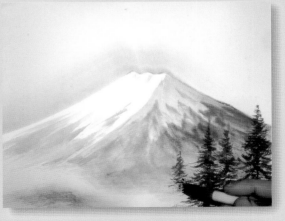

❻ 눈앞에 삼나무 숲을 그려넣어 입체감을 더한다.

바다와 해안선 상반부를 짙게 한 넓적붓의 응용

멀리 갔다가 다가오고, 흐트러지고는 다시 일어나는 파도. 시야를 가로막는 것 없는 수평선의 해방감.
마음에 여유를 주는 바다의 정경을 상반부를 짙게 한 붓으로 그려보자.

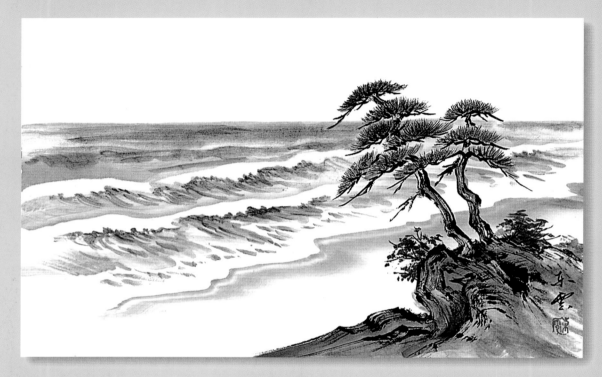

이것이
포인트 →

상반부를 짙게 한 붓 사용법을 이용하여 넓적붓으로 파도 그리는 법

◀흩붓으로 소나무 잎과 줄기를 그린다.

거칠게 털끝을 편 붓으로 바위들을
그리고, 풀의 표현을 그려넣는다.

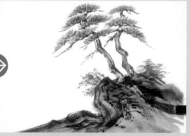

바위나 소나무 잎에 엷은먹을 첨가해
서 입체감을 나타낸다.

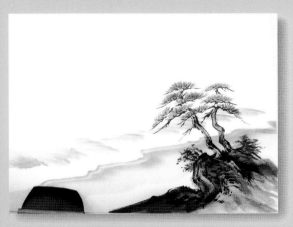

❶ 넓적붓의 엷은먹이 묻어 있는 쪽을 위로 해서 상
반부를 짙게 한 붓 사용법으로 바닷가를 그린다.

❷ 이번에는 엷은먹이 묻어 있는 면을 아래로 해서
넓적붓을 사용하여 덮인 파도를 그린다.

❸ 다시 엷은먹 면을 위로 해서 파도의 안쪽, 아래
로 해서 파도의 바깥쪽을 그리고 파도 꼭대기를
하얗게 남겨둔다.

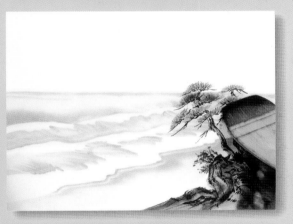

❹ 엷은먹 면을 위로 해서 수평선을 그린다.

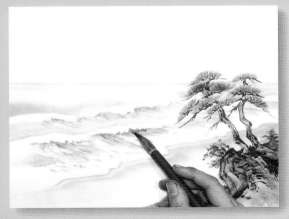

❺ 파도의 덮인 부분에 중간먹을 첨가해서 파도에
입체감을 준다.

❻ 먼곳 파도의 겹침은 중간붓으로 첨가한다.

외국의 해질녘 먹과 채색을 이용해서 그린 풍경

아름다운 석양이나 길거리를 보고 반드시 색채를 그려넣고 싶을 때에는, 본 그대로의 색을 사용하기보다 좀더 감각적으로 채색하는 것이 효과적일 때가 있다.

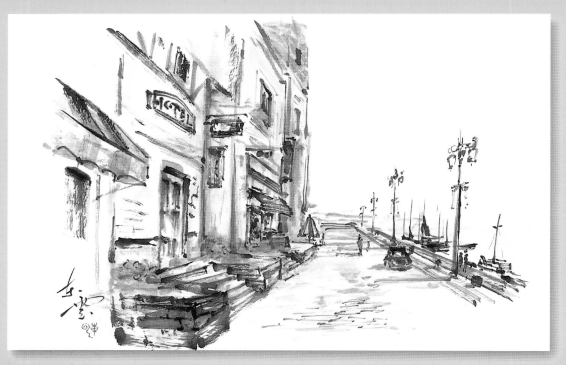

이것이
포인트 →

다양한 색 사용

Ⓐ 식물 등 그 자체가 지닌 고유한 색을 본 그대로 사용한다.

Ⓑ 빛의 따뜻함을 강조하여, 빨강이나 노랑 등의 따뜻한 색 계통의 색을 첨가해서 햇살 받는 부분을 채색한다.

Ⓒ 차양의 그림자나 건물의 옆면 등, 그늘진 부분은 차가운 인상을 강조하여 청색계통의 차가운 느낌의 색을 사용한다.

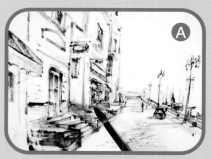

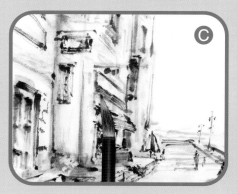

① 엷은먹으로 건물의 형태를 스케치하듯이 그린다.

② 안쪽에 있는 것일수록 작게 그리면서 원근감을 표현한다.

③ 짙은먹으로 어두운 부분을 강조한다.

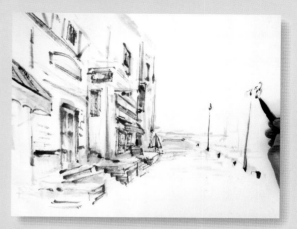

④ 건물의 특징이 되는 부분을 짙은 형태로 그린다.

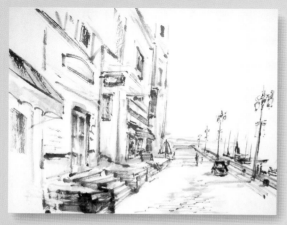

⑤ 가도에 비치는 그림자 등으로 석양의 풍정(風情)을 표현한다.

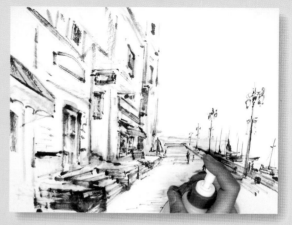

⑥ 채색을 차분하게 만들기 위해 분무기로 종이를 축축하게 한 후, 옆페이지처럼 채색한다.

주름종이법 눈 덮인 산

백색과 검정색의 대비가 아름다운 설경. 참으로 수묵으로 표현하기에 어울리는 풍경이라고 말할 수 있다.
상쾌한 송연묵(청묵)을 사용해서 주름종이법으로 그려보자.

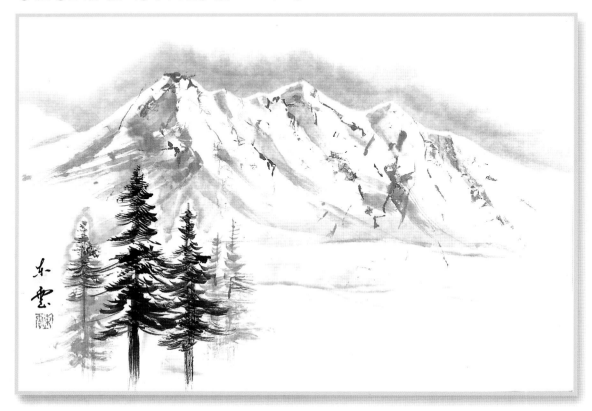

주름종이법

종이의 주름을 이용해서 그리는 방법으로 몇 가지가 있다. 그중에 하나를 소개한다.

주름종이법의 순서

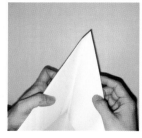 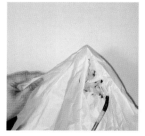

①복사용지처럼 먹이 배기 힘든 종이를 종이 비행기를 접는 요령으로 삼각형으로 접는다.

②아무렇게나 꾹꾹 쥐어서 주름을 만든다.

③종이를 펴서 중간먹을 칠한다. 고르게 칠할 필요는 없다.

④그리려는 종이 위에 주름진 종이의 먹이 칠해진 면을 대고 누른다.

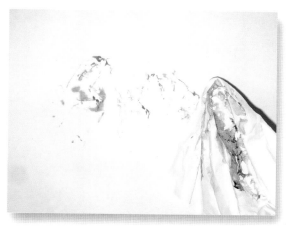

① 그림 그릴 종이에 눌러 찍어 생긴 먹의 흔적이다.

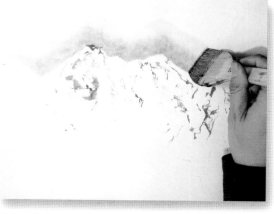

② 상반부를 짙게 한 넓적붓으로 눈 덮인 산을 하얗게 남기며 그린다.

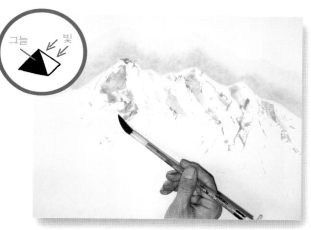

③ 그늘에 있는 산의 비탈진 면에 엷은먹을 그려넣어 입체감을 표현한다.

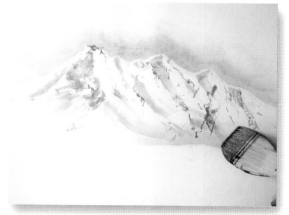

④ 넓적붓을 사용하여 쌓인 눈을 그린다.

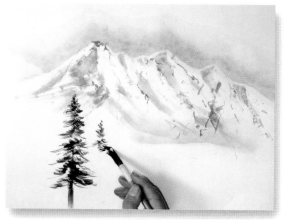

⑤ 침엽수를 눈앞에 그려 그림에 악센트를 준다.

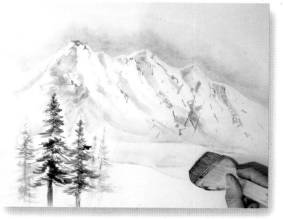

⑥ 넓적붓을 사용하여 쌓인 눈이 있는 부분을 그려넣어 완성한다.

발묵법(潑墨法) 발묵 산수도를 그린다

먼이 번지며 퍼져가는 모습이 변화가 풍부한 대자연에 깊이를 더해준다.
먼의 자연스런 번짐을 나타내는 즐거운 기법을 소개한다.

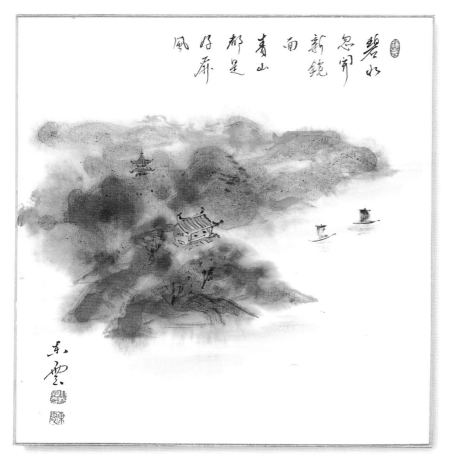

발묵법

발묵법은 종이에 먹을 흘려서, 자연스레 퍼져가며 번지는 특성을 그림에 이용하는 방법이다. 종이 섬유 속으로 퍼져가는 다양한 농담의 먹이 지닌 변화를 즐기는 기법으로서 옛부터 즐겨 사용되었다.

바위들에 사용된 색

하나의 붓으로 다양한 색을 표현하는 방법이다.

①황토색을 먹이고서 갈색(대자)을 찍는다.

②끝에 백록색을 찍어서 식물을 표현한다.

붓에 먹인 색

백록색
갈색
황토

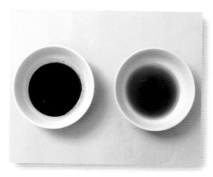

1 중간먹·엷은먹을 넉넉하게 만든다.

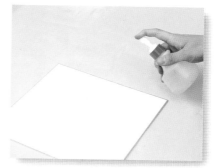

2 분무기로 종이를 축축하게 한다.

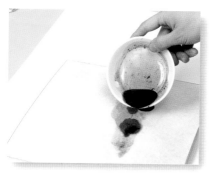

3 준비해둔 먹을 지면에 흘려 자연스레 스며들어가 번져서 마르기를 기다린다.

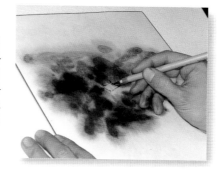

4 다 마른 번짐의 형태로부터 발상을 넓혀, 풍경화를 만든다. 먹이 없는 공간에는 집 등을 그려보자.

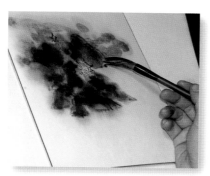

5 흩붓으로 바위 표면이나 풀 등을 그려 넣는다.

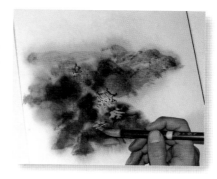

6 백록색 등의 채색을 더하면 화사해진다.

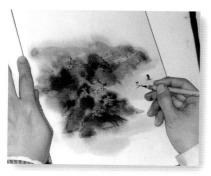

7 다시금 채색하여 배 등의 세부 묘사를 한다.

상상력을 기른다

발묵법은 먹의 자연스런 번짐의 변화를 어떤 풍경으로 비유할 것인가 하는 상상력이 중요하다. 다 마른 먹의 번짐을 다양한 각도에서 보고 다양한 풍경을 상상하는 연습을 해보자.

크레파스를 사용한 전사법(轉寫法) 시계탑을 그린다

벽돌로 만든 시계탑이나 돌계단 등의 꺼칠꺼칠한 질감 표현에는 크레파스를 이용한 전사법이 효과적이다.

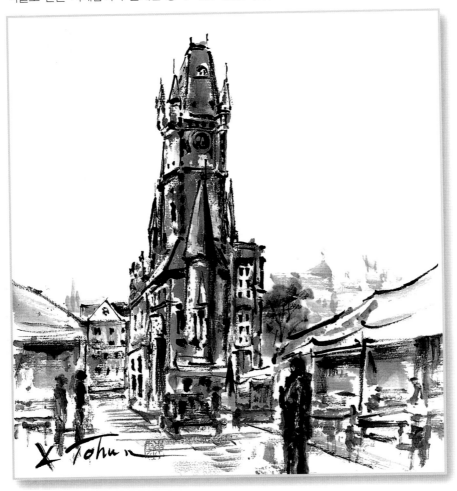

여행지에서 찍은 사진을 가지고 그리는 경우

전사에 사용할 크레파스 그림은 좌우를 반대로 그린다.

전사법

전사법은 다른 종이에 표현된 먹에 의한 표정을, 그리려는 종이에 눌러서 옮겨 베끼는 방법이다. 여기서는 크레파스로 그린 것을 그리려는 종이에 문질러 바르듯이 해서 옮겨 베끼는 것이다. 전사에 사용되는 그림은 완성 예정의 것과 좌우 반대로 그려둔다.

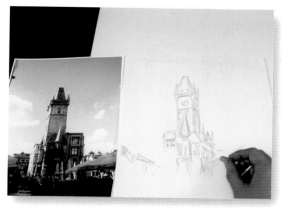

① 사진을 보면서, 복사 용지 등의 종이에 크레파스로 스케치를 한다.

② 스케치한 것 위에 먹으로 농담을 추가한다. 크레파스 부분은 먹이 겉돌게 한다.

③ 마르기 전에 그리려는 종이에 대고 문지른다.

전사된 상태

④ 먹을 찍은 짧은붓으로 윤곽을 명료하게 한다.

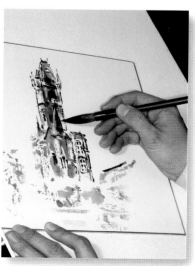

⑤ 세부를 그려넣으면 그림이 완성된다.

분무기를 사용한 전사법 기암산수도를 그린다

울퉁불퉁한 바위의 질감을 표현하는 방법으로써 재미있는 기법을 소개한다.

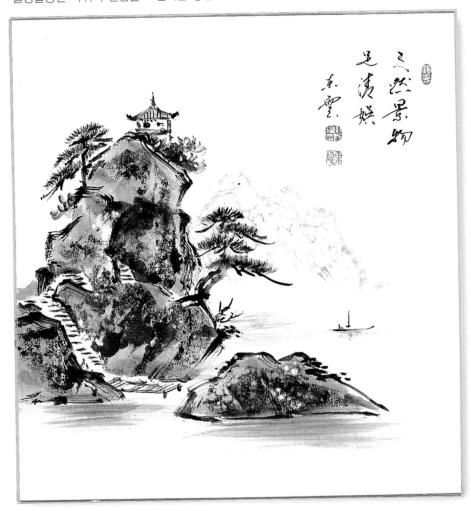

분무기를 사용한 전사법

여기서는 다른 종이에 먹을 칠해서 헤어 스프레이나 발수 스프레이를 뿌린 후 그리려는 종이에 눌러 전사하는 방법을 사용한다. 이를 통해 다양한 먹의 변화를 즐길 수가 있다.

전사에 사용된 그림의 먹 자취(왼쪽)와 완성품(오른쪽)

❶ 복사 용지처럼 물이 잘 스며들지 않는 종이에 바위의 형태를 짙은 먹으로 그린다.

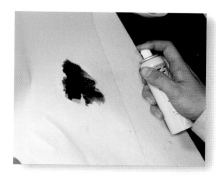

❷ 가능한 그리려는 위치로 마르기 전에 헤어 스프레이나 발수 스프레이를 아주 조금 뿌린다.

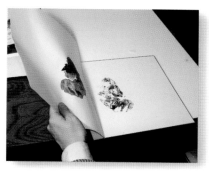

❸ 마르기 전에 그리려는 종이에 전사되도록 문지른다.

헤어 스프레이로 전사된 먹의 자취

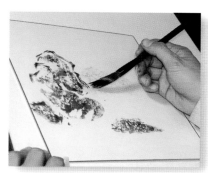

❹ 전사된 먹의 자취보다 조금 큰 윤곽선을 털끝을 편 붓으로 그린다.

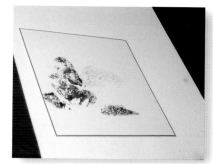

❺ 나무들이나 돌계단, 건물 같은 것을 그려넣는다.

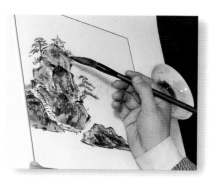

❻ 짙은먹으로 전사한 바위에 엷은먹을 추가해서 입체감을 표현한다.

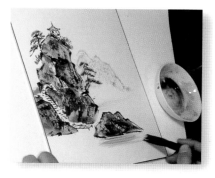

❼ 수면에 비치는 그림자를 흩붓으로 그려넣는다.

탁묵법(拓墨法)　겹겹이 쌓인 먼산을 그린다

바위 표면을 표현하는 기법으로서 흥미롭게 쓰이는 것이 탁묵법이다. 황산(黃山)의 산들 등, 험준하게 솟아 있는 바위 표현에 매우 효과적이다.

탁묵법의 순서

①나무껍질이나 울퉁불퉁한 바위를 찾는다.

②찾은 소재를 그리려는 종이 아래 두고, 종이 위로 분무기를 뿌려 종이를 축축하게 한다.

③종이가 마르기 전에 붓으로 두드러서 울퉁불퉁한 부분을 베긴다.

④안에 솜을 넣고 천으로 싼 뭉치에 먹을 조금 묻혀서 두드리면서 탁본을 뜬다.

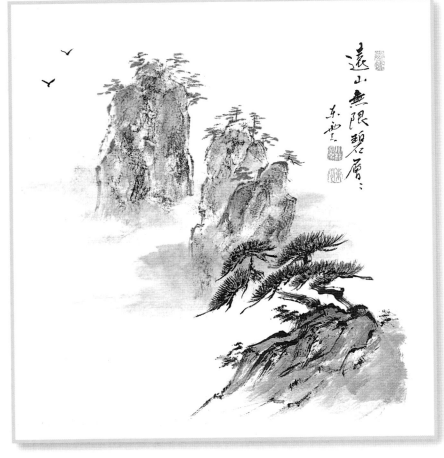

뭉치(사진)
탁본에 사용한다.

탁묵법

울퉁불퉁한 소재에 그리려는 종이를 덮어서 먹으로 탁본을 뜨는 방법이다. 여기에서는 소나무 껍질을 사용해서 소개하고 있다.

1 옆페이지에서 탁본을 뜬 소나무 껍질의 자취는 이처럼 나타난다.

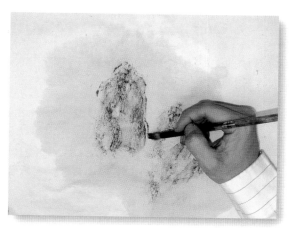

2 흡붓으로 먹의 자취보다 조금 크게 윤곽을 잡는다.

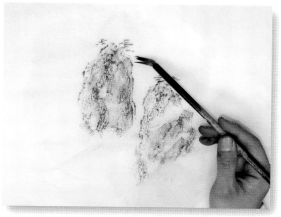

3 바위 표면에 엷은먹을 사용하여 바위의 입체감을 살린다.

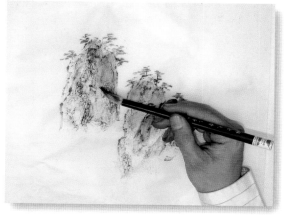

4 바위산에 풀이나 나무들을 그려넣는다.

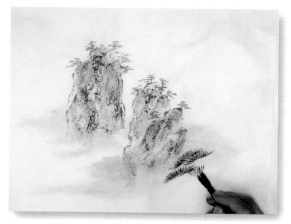

5 가까운 경관에 소나무를 그려넣음으로써 그림 속 공간감이 보다 뚜렷해진다.

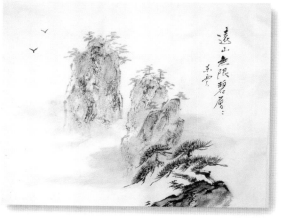

6 가까운 경관에 바위나 날고 있는 새를 추가한다.

축하 카드나 인사장이 우체통에 들어 있는 것은 매우 기쁜 일이다.
그것이 직접 손으로 그린 것이라면 더욱 그렇다. 보낸 사람의 마음이 전해지는 손으로 그린 카드에 도전해 보자.

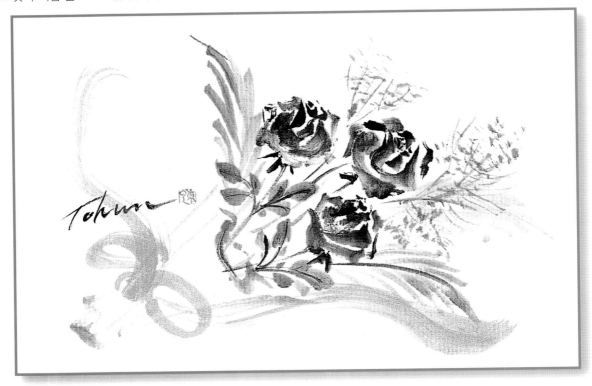

수묵으로 그린 꽃다발

먹과 금색으로 그려보자.

①꽃술을 소용돌이치듯이 그린다.

②꽃술 주위에 꽃잎을 그려넣는다.

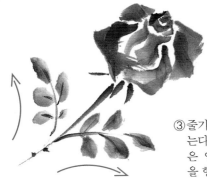

③줄기와 잎을 그려넣
는다. 줄기의 붓놀림
은 안쪽에서 바깥쪽
을 향해서 한다.

④옆을 장식하는 야자
수 잎의 붓놀림은 잎
끝에서 밑부분을 향
해서 한다.

채색하여 그린 꽃다발

결혼식이나 축하할 때에 보내는 꽃다발 속의 카드는 채색으로 화려하게 그리는 게 좋다.

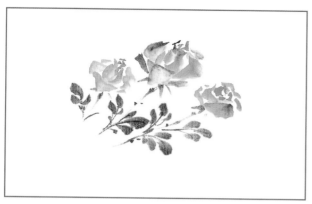

①지면 중앙에서 조금 왼쪽 아래로
장미꽃을 배치한다.

②야자수 등의 잎을 사방으로
뻗듯이 그려넣음으로써 장미
꽃에 시선이 모이게 되어 좋
은 배치가 된다.

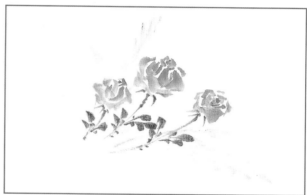

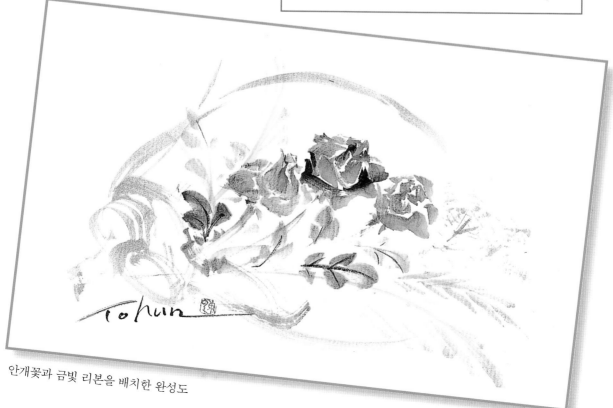

안개꽃과 금빛 리본을 배치한 완성도

생일 축하 카드

스펀지 케이크는 붓의 옆면을
사용해서 그린다.

크림은 흩붓을 사용하여 그린다.

위의 붓놀림을 조합하여 크림을
만든다.

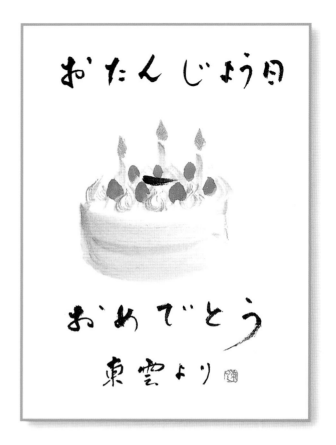

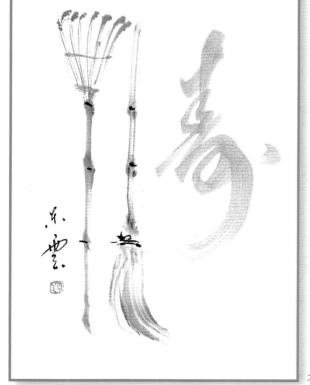

자루의 붓놀림

환갑·희수·미수(米壽) 축하

타카사고 高砂. 부부의 사랑, 장수의 기쁨, 국가의 번영 등을 축하하는
내용-역주의 노옹과 노파가 지니고 있는 비와 갈퀴는
장수의 상징이다.

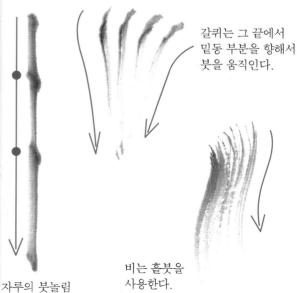

갈퀴는 그 끝에서
밑동 부분을 향해서
붓을 움직인다.

비는 흩붓을
사용한다.

발렌타인데이 카드

초콜릿을 곁들인다.

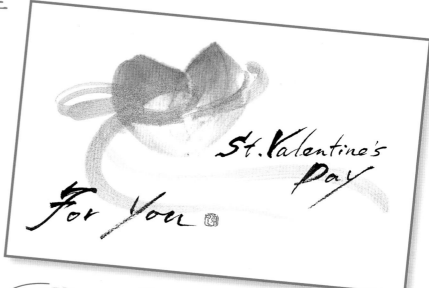

하트는 밑을 향해서 모
으듯이 붓놀림을 한다.

리본은 붓놀림을 경쾌
하게 해보자.

어버이날 카드

마음이 담긴 꽃이 그려진 카드를 선물과 함께

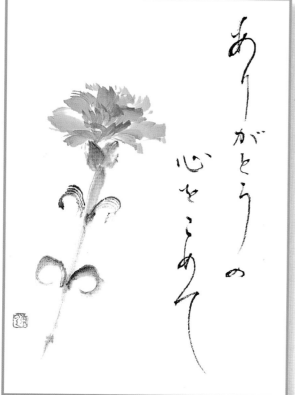

조금 벌려진 붓끝으로
꽃잎을 밑동 부근으로
모으듯 붓을 사용한다.

여름 인사용 카드

여기에서 소개하는 것 외에 제3장의 『여름』에서 다룬 제재도 여름 인사용 카드에 사용한다.

요트

기운차게 붓을 사용한다.

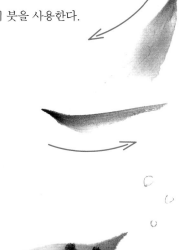

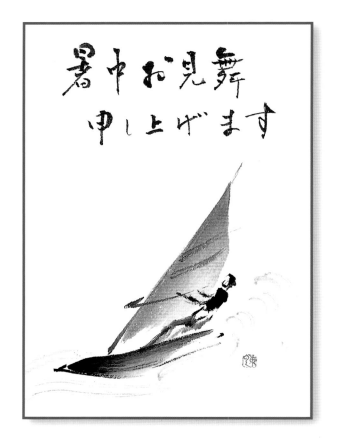

에인젤 피시 (angel fish)

편지지 옆에 그려넣으면 악센트가 된다. 붓을 세게 누르며 그리다 약하게 뗀 줄무늬는 몸의 입체감을 생각하며 둥그스름하게 그려넣는다.

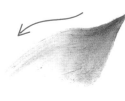

해변의 조개

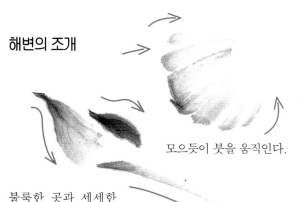

모으듯이 붓을 움직인다.

불룩한 곳과 세세한 부분이 대칭을 이루게 표현한다.

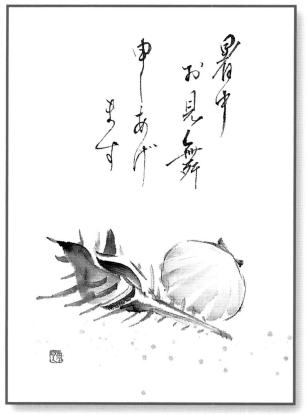

크리스마스 카드

크리스마스 카드에 수묵화 표현을 첨가하면
차분한 분위기를 연출할 수 있다.

촛대

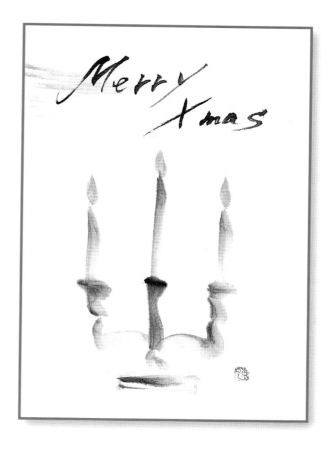

붓을 위에서 아래로 움직여 그린
다. 이때, 하나의 선에도 굵기가
들쭉날쭉하게 그려서 촛대 분위
기가 나도록 한다.

먹으로 원호를 그려서 장식을 그
리면 크리스마스 리스가 된다.

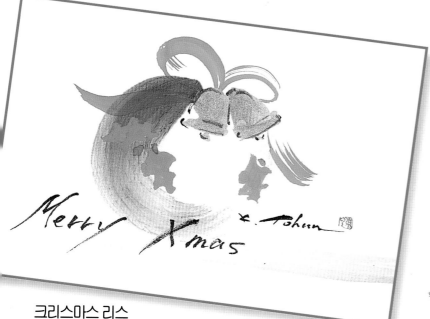

크리스마스 리스
색을 첨가하면 크리스마스의 화려함이 더욱 잘 전해진다.

명명서(命名書)

봉황 모양을 그리면 개인적으로 명명서 새로 태어난 아이의 이름을 사람들에게 알리기 위해 적음-역주 나 상장을 만들 수 있다. 아이나 손자, 친지들도 기뻐하는 소재이다.

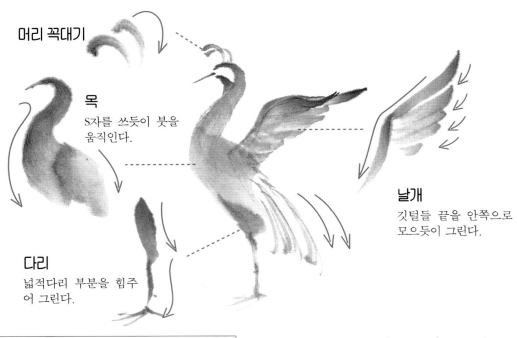

머리 꼭대기

목
S자를 쓰듯이 붓을 움직인다.

날개
깃털들 끝을 안쪽으로 모으듯이 그린다.

다리
넓적다리 부분을 힘주어 그린다.

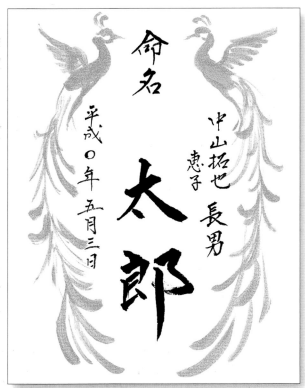

금색의 봉황을 집어넣은 손으로 쓴 명명서는 무엇과 비교할 수 없는 마음이 담긴 선물이다.

꼬리
촘촘한 부분은 흩붓으로 위에서 아래로 붓을 움직인다.

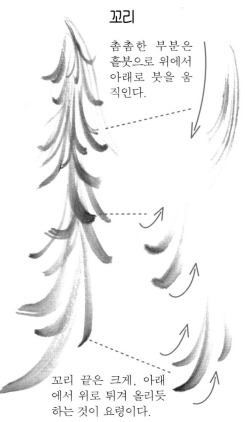

꼬리 끝은 크게, 아래에서 위로 튀겨 올리듯 하는 것이 요령이다.

조의(弔意)용 엽서

고인에 대한 마음을 표현하며

연꽃

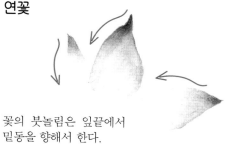

꽃의 붓놀림은 잎끝에서 밑동을 향해서 한다.

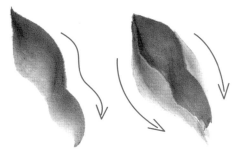

풀의 붓놀림

잎 중앙 부분을 그린다. 양옆으로 엷은먹을 덧 그린다.

국화

꽃잎은 양옆을 짙게 한 붓 사용법으로 한잎 한잎 그린다.

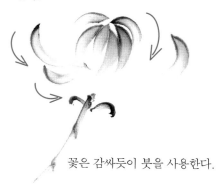

꽃은 감싸듯이 붓을 사용한다.

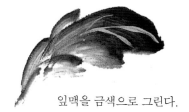

잎맥을 금색으로 그린다.

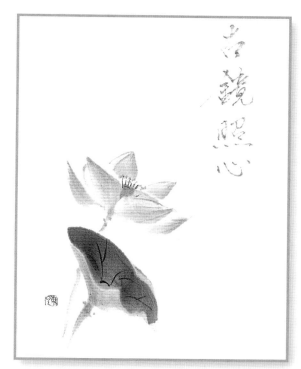

고경조심(古鏡照心) 옛 성인의 가르침이 자신의 마음을 비추는 거울과 같다.

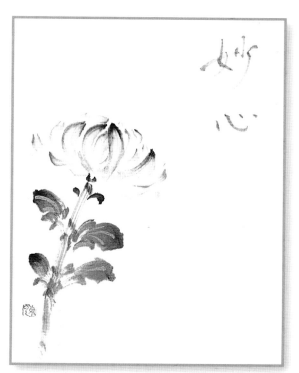

묘심(妙心) 석가모니가 말씀하신 열반묘심(涅槃妙心)에서 유 래하였다. 인간이 본래 지니고 태어난 '불가사의한 마음' 즉 희로애락이라고 하는, 어떤 색으로도 물들면서 실제론 맑은 거울처럼 어떤 색도 아닌 마음의 상태를 이른다.

행운을 비는 그림들

소나무 · 대나무 · 매화는 '세한삼우(歲寒三友)' 라고
부르며 가까이해 왔다.

소나무(松)

소나무 색

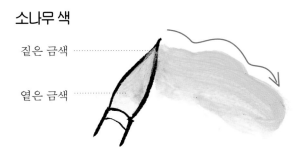

짙은 금색 ·········

옅은 금색 ·········

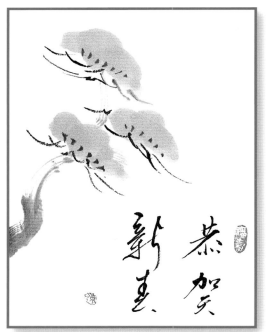

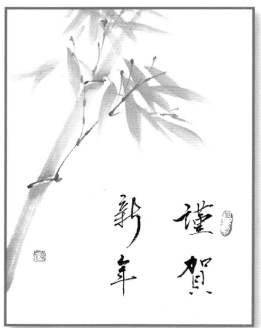

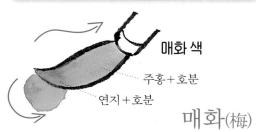

매화 색

주홍＋호분

연지＋호분

매화(梅)

대나무(竹)

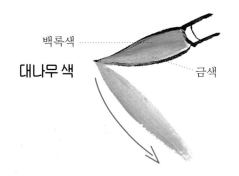

백록색 ·········

대나무 색

금색

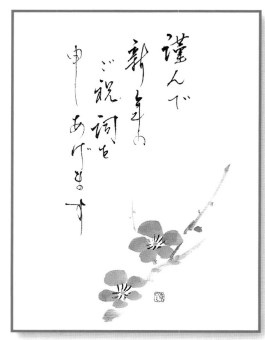

거북

두루미와 거북은 축하할 일에 두루 사용되어 기억해두면 편리한 그림 문양이다.

엷은먹을 사용해서 크고 작은 점 표현으로 머리와 등딱지를 그린다.

꼬리는 흘붓으로 그린다.

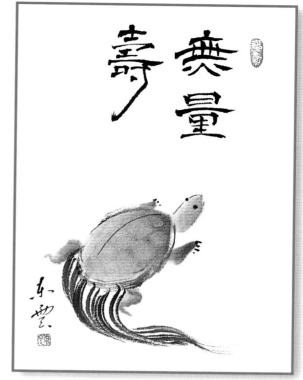

무량수(無量壽) 끝나지 않는 수명

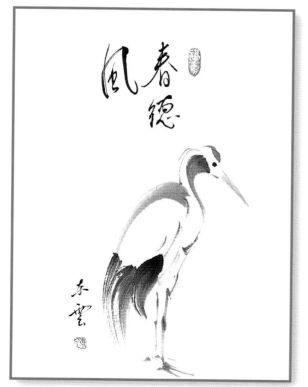

춘덕풍(春德風) 봄의 자비는 꽃을 피우고 키우는 바람이다.

두루미

몸은 부드러운 붓 놀림을 사용하여 그린다.

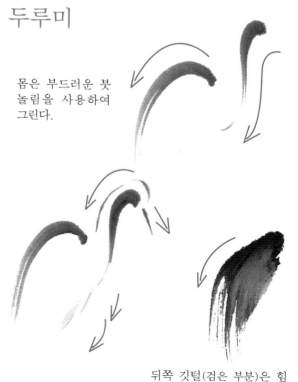

뒤쪽 깃털(검은 부분)은 힘차게 붓을 움직이고, 끝을 끊김 표현으로 그린다.

개구리

개구리는 그 말에서 돈이나 물건이 '돌아오다' 일본어의
개구리와 동음이의어-역주로서, 운수에 좋은 제재로 여겨져
왔다.

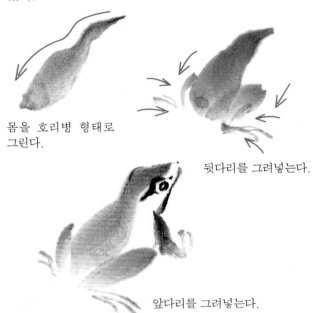

몸을 호리병 형태로
그린다.

뒷다리를 그려넣는다.

앞다리를 그려넣는다.

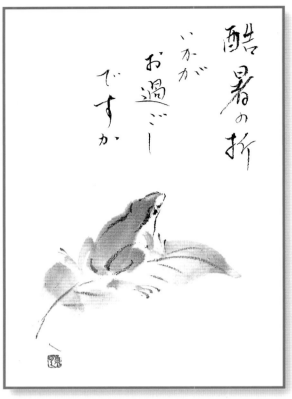

반딧불

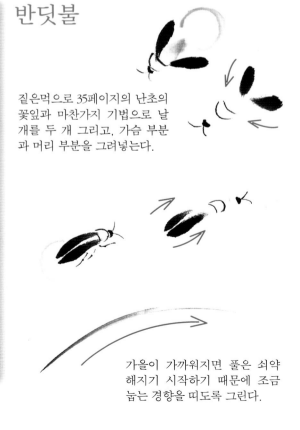

짙은먹으로 35페이지의 난초의
꽃잎과 마찬가지 기법으로 날
개를 두 개 그리고, 가슴 부분
과 머리 부분을 그려넣는다.

가을이 가까워지면 풀은 쇠약
해지기 시작하기 때문에 조금
눕는 경향을 띠도록 그린다.

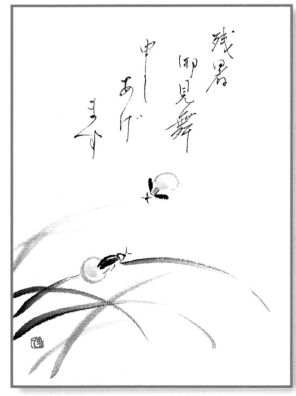

빛의 표현 금색을 넣으면 빛이 강조된다.

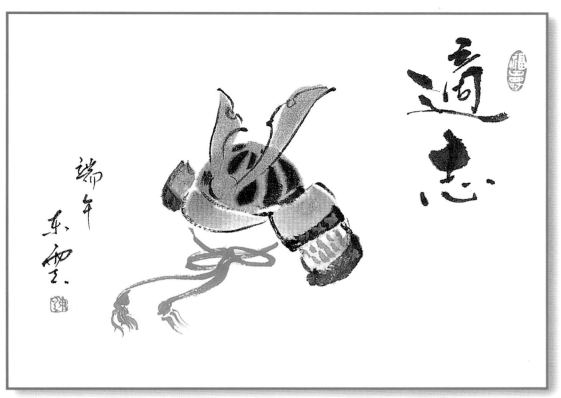

적지(適志) 뜻이 이루어지다.

투구

투구는 아이들을 지켜주는 부적이다.

사내아이의 건강과 출세를 기원하며 그린다.

①엷은먹으로 대략적인 형태를 잡아 그린다.

② 금색으로 투구 앞면 장식물과 쇠장식 부분을 그린다.

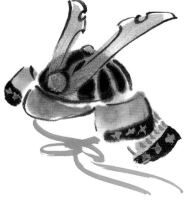

③짙은먹으로 전체 형태를 명확하게 한다.

④주홍색 끈을 길게 그려넣는다.

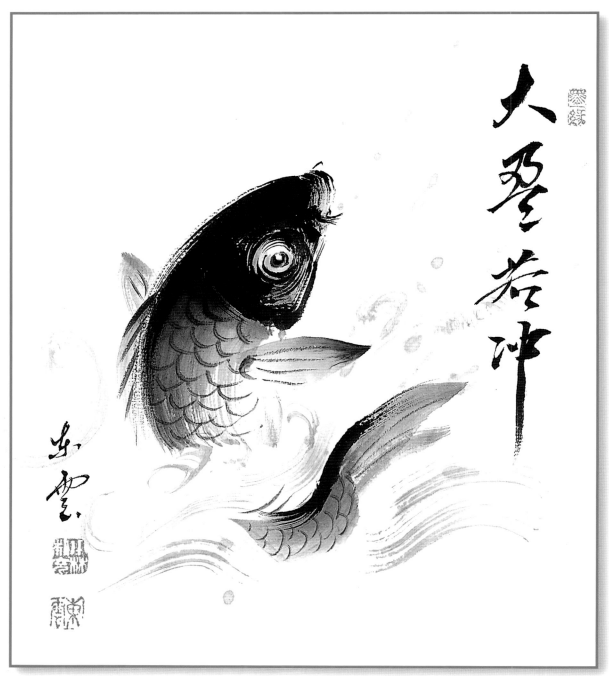

대영약충(大盈若沖) 크게 충만해서 솟아오르다.

잉어의 도약 그림

잉어는 폭포를 올라 등용문을 지나면 용이 된다고 전해지고 있다. 잉어의 도약 그림은 '효험' '잉어의 도약 과
'효험'을 가리키는 일본어가 비슷한 발음임－역주이라는 말을 연상시켜서 문병이나 수험생이 있는 가정에서도 기뻐한다.

① 입을 그려넣고, 산뜻한 느낌의 선으로 등골을 그린다.

② 머리 부분을 그리고, 가슴 지느러미를 그려넣는다.

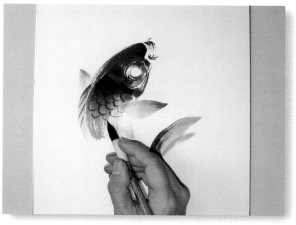

③ 상반부를 짙게 한 붓 사용법으로 몸통을 그리고, 비늘을 짙은먹으로 그려넣는다.

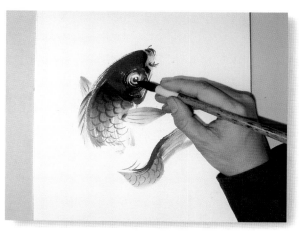

④ 64페이지의 남천축 열매를 그리는 요령으로 잉어에 눈을 그려넣는다.

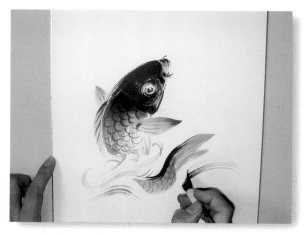

⑤ 흩붓으로 튀어오르는 물결을 그린다.

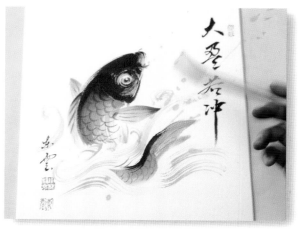

⑥ 붓에 엷은먹을 먹인 후 손목을 이용해 붓을 흔들어 엷은먹의 물보라를 튀긴다.

기쁨 주는 12간지 연하장

마음을 담아 손으로 직접 쓴 연하장은 매우 반갑다.
적은 붓놀림으로 그릴 수 있는 것을 모아보았다.

쥐
子
귀 ···· 금색
눈 ···· 연지

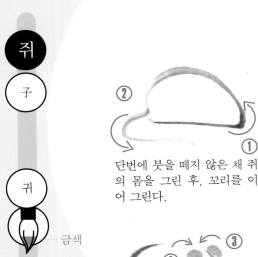

단번에 붓을 떼지 않은 채 쥐의 몸을 그린 후, 꼬리를 이어 그린다.

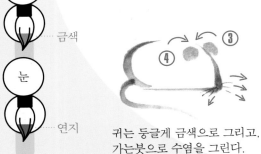

귀는 둥글게 금색으로 그리고, 가는붓으로 수염을 그린다.

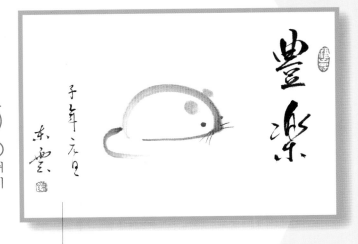

풍락(豊楽) 풍족하게 즐기다.

원포인트 몸을 조금 둥글게 그리면 귀여운 분위기가 살아난다.

소
丑
매실 ···· 주홍색
쇠코뚜레 ···· 금색

머리는 붓을 살짝 두는 정도, 몸은 파도치듯이 그린다.

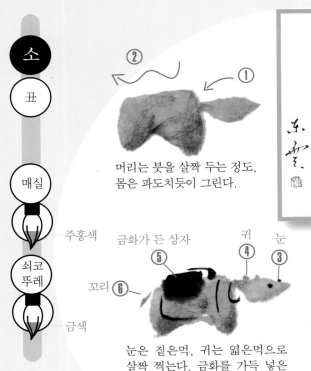

금화가 든 상자 ⑤　귀 ④　눈 ③
꼬리 ⑥

눈은 짙은먹, 귀는 엷은먹으로 살짝 찍는다. 금화를 가득 넣은 상자는 조금 작게 그린다.

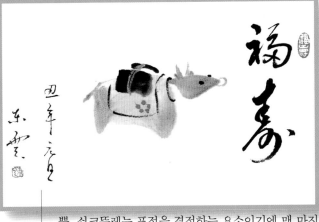

뿔, 쇠코뚜레는 표정을 결정하는 요소이기에 맨 마지막에 그림의 전체적 균형을 생각하며 그려넣는다.

복수(福寿) 행복하게 장수하다.

원포인트 뿔이나 쇠코뚜레에 금색을 쓰고, 빨간색으로 매화 모양을 넣으면 화사한 분위기가 연출된다.

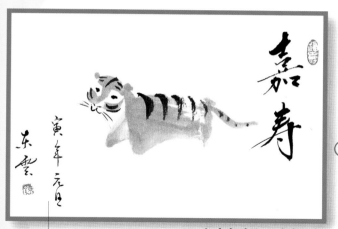

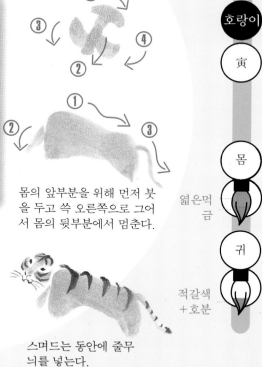

호랑이

寅

몸

엷은먹 금

귀

적갈색 + 호분

수염과 귀를 그려넣는다.

몸의 앞부분을 위해 먼저 붓을 두고 쓱 오른쪽으로 그어서 몸의 뒷부분에서 멈춘다.

가수(嘉寿) 많은 행운과 장수

원 포인트 금색으로 몸을 그리면 정월다운 화려함이 표현된다.

스며드는 동안에 줄무늬를 넣는다.

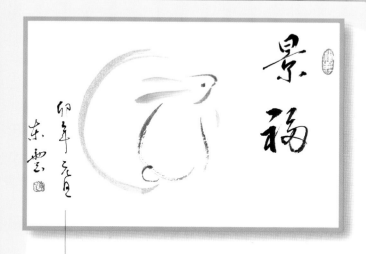

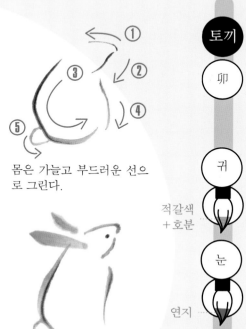

토끼

卯

귀

적갈색 + 호분

눈

연지

몸은 가늘고 부드러운 선으로 그린다.

경복(景福) 커다란 행복

원 포인트 금색으로 달을 이미지화한 원을 그려넣으면 하얀 토끼가 생기를 띠게 된다.

눈은 빨강으로, 귀는 옅은 빨강으로 그려넣는다.

용

辰

혀

적갈색
+호분

비늘

금색

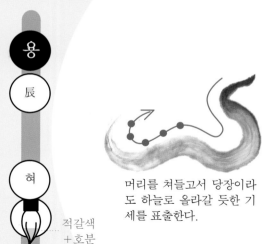

머리를 쳐들고서 당장이라
도 하늘로 올라갈 듯한 기
세를 표출한다.

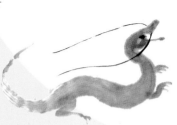

세세한 부분은 짧은붓을
사용한다.

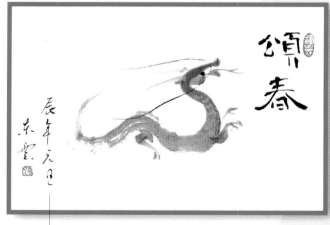

송춘(頌春) 새봄을 칭송하다.

원
포인트 용은 붓을 살짝 눌러 돌리는 수법으로 깔
쭉깔쭉한 비늘을 표현한다.

뱀

巳

혀

적갈색
+호분

배

금색

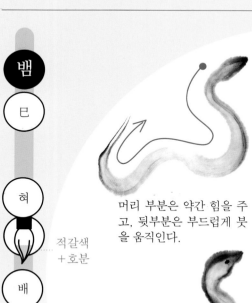

머리 부분은 약간 힘을 주
고, 뒷부분은 부드럽게 붓
을 움직인다.

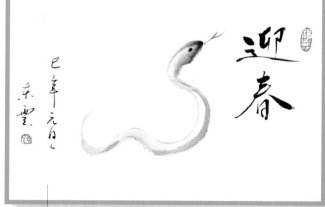

영춘(迎春) 새해를 맞이하다.

원
포인트 부드러운 붓놀림으로 위아래가 바뀐 하
트 모양을 그리듯이 한다.

양옆을 짙게 한 붓사용법
으로 뱀의 윤곽을 그린다.

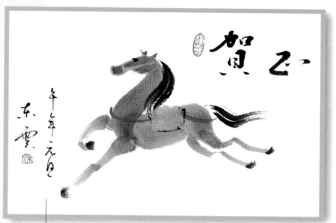

하정(賀正) 새해를 축하하다.

원 포인트 앞다리 가운데 하나를 굽히면 약동감이 생긴다.

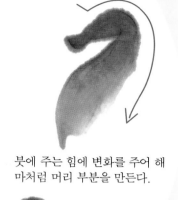

붓에 주는 힘에 변화를 주어 해 마처럼 머리 부분을 만든다.

붓의 옆면을 이용하여 몸통에 서 다리를 그리고, 앞다리를 그려넣어 자세를 만든다.

말

午

안장

금색

말고삐

적갈색 +주홍

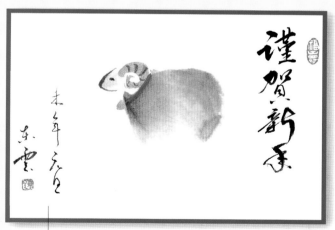

근하신년(謹賀新年)
윗사람에게는 축하의 말을 적을 때 두 글자가 아닌 사자성어로 축하의 말을 전한다.

원 포인트 머리를 등과 같은 높이로 배치하면 둥그스름한 귀여운 형태가 된다.

머리 부분은 점 표현과 선 표현을 함께 사용한다.

붓털의 붓촉뿌리를 지면 에 대거나 떨어뜨리면서 몸통을 그린다.

양

未

뿔

금색

머리

주홍색 +호분

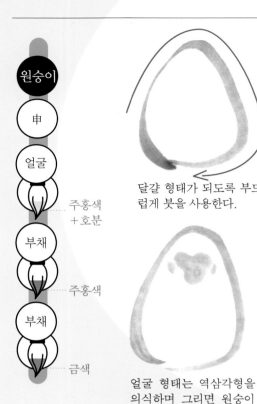

원숭이

申

얼굴

주홍색
＋호분

부채

주홍색

부채

금색

달걀 형태가 되도록 부드럽게 붓을 사용한다.

얼굴 형태는 역삼각형을 의식하며 그리면 원숭이 다운 표정이 나온다.

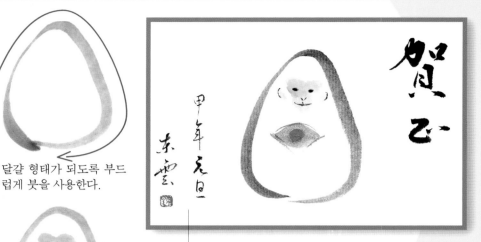

경춘(慶春) 새봄을 기뻐하다.

원포인트 부채 등을 들게 하면[1]을 상징함-역주 정월다운 연출이 된다.

닭

酉

부리

금색

계관
(鷄冠)

주홍색

S자를 그리듯이 천천히 붓을 움직인다.

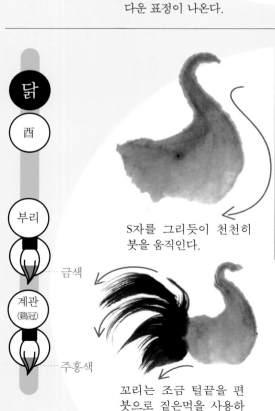

꼬리는 조금 털끝을 편 붓으로 짙은먹을 사용하여 그린다.

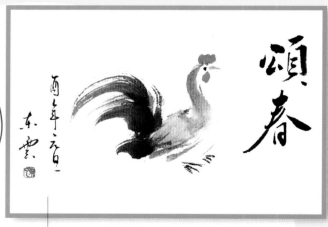

서상(瑞祥) 축하할 징조, 길조(吉兆)

원포인트 꼬리 붓놀림의 기세로 깃털의 힘찬 기운이 표현된다.

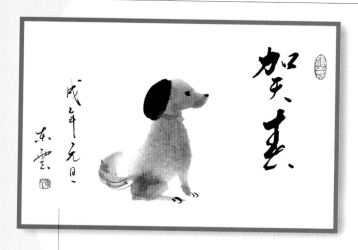

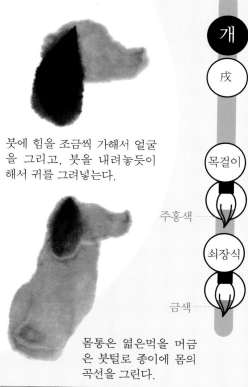

붓에 힘을 조금씩 가해서 얼굴을 그리고, 붓을 내려놓듯이 해서 귀를 그려넣는다.

개

戌

목걸이

주홍색 ……

쇠장식

금색 ……

몸통은 엷은먹을 머금은 붓털로 종이에 몸의 곡선을 그린다.

하춘(賀春) 새봄을 축하하다.

원 포인트 코에서 머리 부분에 걸친 형태에 따라 표정이 변한다.

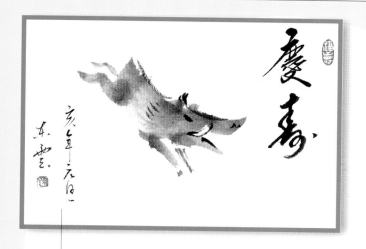

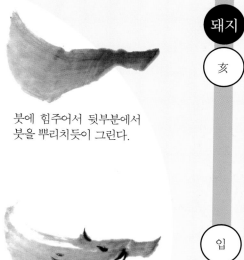

붓에 힘주어서 뒷부분에서 붓을 뿌리치듯이 그린다.

돼지

亥

입

주홍색 ……

송곳니를 강조해서 눈을 치켜뜨게 그리면, 난폭한 성질의 멧돼지 분위기가 난다.

경수(慶寿) 장수에 대한 축하

원 포인트 몸을 앞을 향해 넘어질듯 기울여서 그리면, 저돌적으로 앞으로 나아가는 기세가 표현된다.

보물선

연하장이나 축하 색지에 딱 맞는 그림 소재이다.

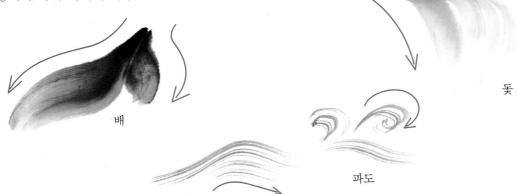

배

돛

파도

보물

보옥(寶玉)

쌀 등이 담긴 섬

두루마리

금화

보물이 든 상자

산호

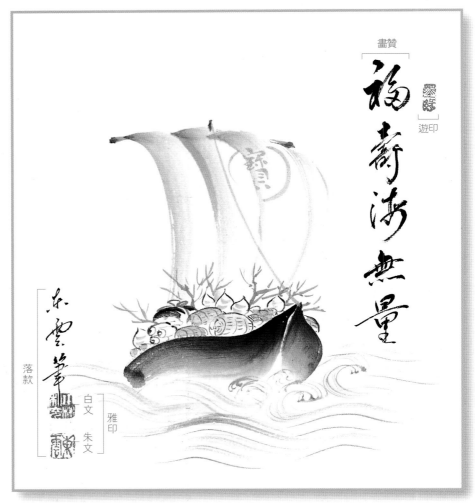

백문(白文) 문자가 하얗게 드러나는 도장
주문(朱文) 문자가 빨갛게 나타나는 도장
아인(雅印) 작품에 서명할 때의 도장
화찬(畫讚)* 복수해무량(福寿海無量**) 여백의
　　　　　그림에 어울리는 말을 써넣는다.

유인(遊印) 좌우명 등의 도장
낙관(落款) 만든 이가 작품 그리기를 마친 것을 결
　　　　　정해서 날인 · 서명하는 것

* 화찬(畫讚) 화제 畫題라고도 함－역주
** 복수해무량 복과 수명이 바다와 같이 헤아릴 수 없이 많다－역주

132

먹

붓

먹은 젖은 부분을 가볍게 닦아내고 가능하면 오동나무 상자 등에 넣어, 습도 차이가 적은 장소에 보관한다.

붓은 붓촉뿌리에 먹이 남은 채 굳게 되면 털이 잘 모이지 않으므로 물로 잘 씻어서, 가능하면 위에 매달아 말린다.

굳은 붓은 젖은 화장지로 먹 부분을 닦아낸다.

문방사우의 뒷정리

수묵화에 빼놓을 수 없는 먹·붓·벼루·종이를 '문방사우' 또는 '문방사보'라 부르며 예부터 지금까지 먹을 가까이한 사람들은 친구나 보물처럼 소중하게 여겨왔다. 문방사보는 수묵화를 즐기는 데 있어 좋은 친구이자 좋은 스승이 되어 제작을 도와준다. 말끔하게 뒷정리를 해서 소중히 여기자.

벼루

종이

봉망에 먹이 말라붙지 않도록 사용이 끝나면 스펀지 수세미로 잘 씻어준다.

봉망이 닳아서 먹 가는 면이 그냥 미끄러질 경우 벼루용 세라믹 숫돌 등으로 갈아준다.

습기가 적고 통풍이 잘 되며 직사광선이 들어오지 않는 장소에 보호지나 화선지로 싸서 보관한다. 전통옷을 보관하는 오동나무 상자에 넣어두면 좋다.

옮긴이 이동민

한양대학교 일어일문학과 졸업.
1997년 서양화 감상 모임 'BREEZE'를 창단했다.
삼원 동화 애니메이터로 활동, 단편 애니메이션 〈마로니에 공원〉 제작에 참가했으며,
1998년 케이블 방송 다큐멘터리 〈한국 만화 40년사〉 제작에 참여했다.
출판기획팀 아니메 드라이브에서 프로젝트 매니저로 근무했다.
현재 출판 번역과 저술을 병행하고 있다.
저서로는 『알폰스 무하와 사라 베르나르』 등이 있으며, 일본 만화를 다수 번역했다.
E-mail : narzar@naver.com

동양화를 배우다

2005년 11월 7일 초판 발행
2015년 12월 15일 초판 4쇄

지은이 : 코바야시 토오웅
옮긴이 : 이 동 민
펴낸이 : 안 창 근
펴낸곳 : 고려문화사

서울시 마포구 서교동 465-4 광림빌딩 2층 201호
출판등록 : 1980년 8월 4일 제1-38호
전화 : 02)996-0715~6
FAX : 02)996-0718

ISBN 89-7930-190-1 03650
Home page : http://www.koryobook.co.kr
email : koryo81@hanmail.net